京町家
京の町家案内：暮らしと意匠の美

京都町家的
美感、設計與
職人精神

淡交社編集局 編

蔡易伶 譯

京町家的住居生活

杉本秀太郎

京町家。這個名稱到底是從什麼時候開始傳了開來呢？我試著搜尋腦內的記憶庫，雖然能憶起個大概，不過關於這個稱呼最早始於何時依然毫無頭緒。我想，「京町家」這個陌生的稱呼開始傳進耳裡，約莫是昭和五十五年（一九八〇）之後的事吧。

當時，前所未見的經濟榮景開始出現疲態，大家注意到京都市內的木造住宅明顯減少了。主要幹道不在話下，就連貫穿市內南北東西的小路窄巷，也漸漸看不到木造住家的蹤影。隨著景氣走下坡，不動產所有權人更送頻繁，為了提高土地使用率，木造房子拆除後紛紛蓋起大大小小的出租大樓、公寓大廈和飯店。景氣的惡化非但沒能為這一波木造房子消失潮踩煞車，反而火上加油。夜半三更的市內氣氛為之一變，彷彿下一刻青狐即將竄出，感受不到人的氣息。

保留下來的木造屋舍逐漸受到關注，成為眾所矚目的焦點，而「京町家」這個新的稱呼也在此時傳了開來。現在回想起來，也是在這段期間，我出生的家被視為京町家的典型之一，建築史、文化史的學者專家開始交流，針對町家的保存方式熱心交換意見。

正好在同一時期，昭和時代漸漸進入尾聲，家父過世後的財產繼承以及老家町家的保存

2

兩大問題同時向我襲來，亟待解決。一直要到平成四年（一九九二），以維護與保存町家為目的的財團法人獲得許可而設立，事情才告一段落。然而，錯綜複雜的事態真正畫上句點，則是再過五年之後的事了。

圍於篇幅之限，無法詳述京町家的構造和格局。簡單來說，京町家的屋內從外到裡僅由一條「跑廊」貫穿，沿著跑廊配置有一整片長形的空間，室內沒有走廊。在這片長形空間中，房間和房間之間僅以障子或襖等推拉門作為區隔，無法另外設置獨立的房間。障子或襖等建具（活動式門窗的總稱）拆卸方便，只要把所有的建具卸下，室內就會變成一個長形的房間。

成為財團法人基本財產的京町家，一年當中必須有幾次對外公開，每次都要有一定期間；此外，也有義務配合財團維持會員的要求提供室內場地，作為活動或集會之用。我出生長大的這個家在財團法人設立那天起，就已經無法再作為私人生活空間使用了，因此衣櫃、餐具櫃和其他家具全部移往他處，每個房間的物品都得清得乾乾淨淨，一件不留。

清空之後的樣貌讓我看了大吃一驚。日常用品悉數搬離的和室竟是如此簡單俐落、美觀大方。啊，好想坐在這樣的室內。事到如今後悔也來不及了，一陣惋惜之情湧上心頭。當下我想到的是天野忠的詩作〈場所〉。因篇幅有限，無法依原詩斷句，全詩引用如下：「我回到眾人皆已搬離、空無一物的家。曾經放置老舊大櫥櫃的位置冷清而空蕩；我坐在上面，悠悠望向四方。貓咪「打了個呵欠」，我則是低聲叨念「可惜啊可惜」。房間一角自我孩提時代以來便

貓咪「打了個呵欠」，起身離開。那是至今誰都不曾坐過的地方。」

放置了沉重的西式櫥櫃，我在那兒坐下，放眼望去，室內寬敞開闊，榻榻米地板另一側的座敷庭綠意盎然，映入眼簾。

過去不論哪兒的京町家，都是橫跨兩三個世代，男女老幼一家大小同住一個屋簷下。正如前文所提及，町家這種房屋構造無法設置現代人人夢寐以求的獨立房間。如此不自然，又或者說不合理的設計時常讓人離幸福生活愈來愈遠。但對於上了年紀的夫婦，或是孩子已經獨立的中年夫婦來說，若只想兩人靜靜地生活，京町家是很適合的住居。住在郊外稍嫌不便，但町家就在市區裡。當然，實際住下之後舒適與否，端看入住之人的心態，這一點不管住在哪裡都是不變的。

杉本秀太郎

財團法人奈良屋紀念杉本家保存會理事長
國際日本文化研究中心名譽教授、法國文學研究者、文藝評論家、散文家、前京都女子大學教授、日本藝術院會員。著有《改譯形的生命》（平凡社 Library）、《鬼針草》（青草書房）、《火用心》（編集工房 Noah）與其他多部作品。

＊杉本秀太郎已於二〇一五年去世，現任理事長為其夫人杉本千代子。

4

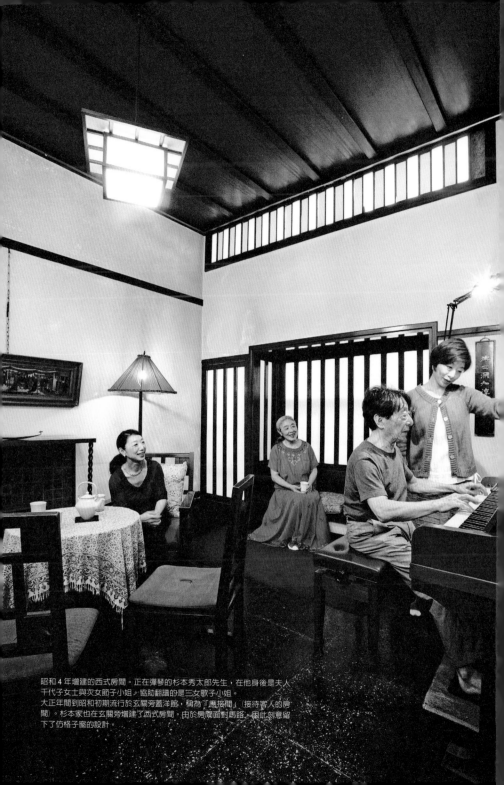

昭和 4 年增建的西式房間。正在彈琴的杉本秀太郎先生，在他身後是夫人千代子女士與次女節子小姐，協助翻譜的是三女歌子小姐。
大正年間到昭和初期流行於玄關旁蓋洋館，稱為「應接間」（接待客人的房間）。杉本家也在玄關旁增建了西式房間。由於房間面對馬路，因此刻意留下了仿格子窗的設計。

目次

町家的構造

京都的町家又稱爲鰻魚的睡床。

屋型縱深細長，乍看之下似乎不宜人居。

前人將智慧和美感發揮到極致，充分利用町家每一個角落。

從町家各個空間的機能與美，

可一窺住民與住居之間的關係。

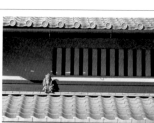
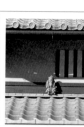

外觀

京町家顧名思義即「町之家」。所謂的「町」，指的是該地區的住民所打造的橫向、平等的連結關係。因此町之中的「家」，外觀自然而然發展成不特立獨行、與四鄰一致的樣貌。京都市街之美，便是體現於家家戶戶對於社區共同體的尊重與珍視。

屋頂

由上往下俯瞰，豔陽下散發銀亮光輝的屋瓦，遇雨濡濕後，閃爍粼粼黑色波光。但真要說起來，京町家屋頂之美不在頂上風景，而在路人視線可及、面向道路的建築正面。一樓屋簷最前排鋪設一文字瓦，切面齊整，彷彿由利刃切割而成。建物立面可見由一文字瓦與格子窗構成的橫向與縱向線條，簡潔俐落，乃町家外觀之美。

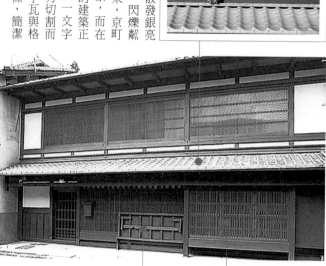

格子窗

京都的住家從戰國時代開始出現格子窗，特殊的構造讓裡面的人可清楚看見窗外動靜，外面的人卻看不到裡面。依不同町家的業種與主人的喜好，格子窗的設計巧妙各有不同。

啪嗒長凳

原為商家陳列商品的平台，後來作為長凳使用，既是街坊鄰居閒話家常的場所，也是孩童的遊戲場。「啪嗒」二字為擬聲詞，取自收放長凳時所發出的聲響。

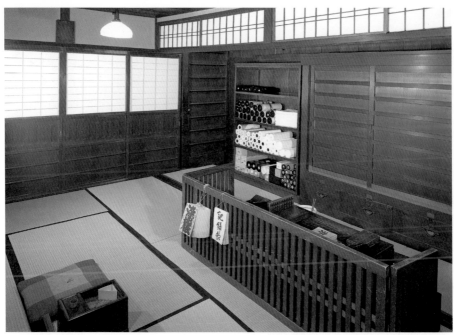

下京區長江家的店之間。只放了菸草盆等簡單的日常用品，作為和商品架、結帳台之間的界線。批發商等商家只要備妥樣品，買賣雙方便可進行交易。

店之間

京町家因屋型縱深細長而有「鰻魚的睡床」之稱。

其中「店之間」是最靠近道路的房間，也是外與內、公與私交會的場域。

向外開敞的工作場域

店之間與道路間立有嵌入式的格子窗，此即京町家的「門面」所在。格子窗依木條的粗細和組合方式分爲「系屋格子」、「酒屋格子」、「米屋格子」等，業種不同，格子窗的設計各有細微差異，如此既可確保街區景觀的一致性，亦可展現該店家的特色。

白天從格子窗內可清楚掌握市街的動態，從窗外卻看不到屋裡的模樣，這也是町家建築的智慧，充分展現出町家在保護隱私之餘，向外開敞的意識。

若是有生意往來的客人，便從屋外道路直接走進門口，接著在玄關台階上就座，與店家商談事情。爲此，台階附近備有菸草盆，冬天則放置大火盆等取暖工具，接待來客，此爲店之間的日常風景。

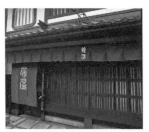

店之間的外觀。屋簷下掛有水引暖簾（短而寬的橫幅門簾），門口則掛有印family暖簾（印有商號的門簾），商家的氣勢展露無遺。

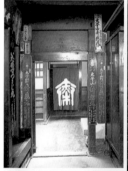

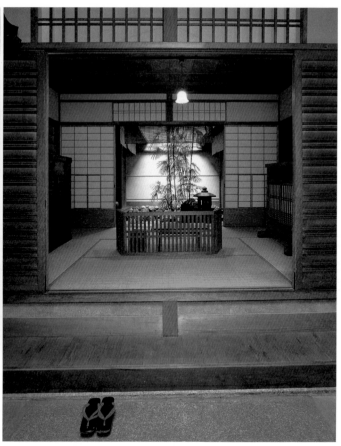

上／從店廊望向中門。前面是玄關廊，玄關廊右邊則是玄關間。
下／通過中門後，「嫁隱」矗立眼前。

吉田家的玄關。與踏腳石、式台（玄關處較水泥地高一階的踏台）、紙拉門搭配成組的舞良戶、引進光線的雲障子（橫式拉窗）、後面的坪庭，這是表屋造町家典型的室內格局。

玄關

京町家有多個玄關，即出入口，依主客的關係遠近、交情深淺與來客目的，巧妙地區分使用。

一重又一重的結界

面對道路的「門口」是生意上往來的客人使用的出入口。白天僅靠格子門開關，方便進出，一到晚上便會關上稱爲「大戶」的木製大門（上面開有小型便門），牢牢上鎖。通過店廊之後，便來到設有踏腳石和舞良戶（安裝有橫向或縱向細木條的木板門）的高級「玄關」。此爲京町家的正面玄關，是沒有生意往來的客人受邀來訪時的入口。再往內走是會看到比「大戶」略小的門扉，稱爲「中戶」，中門上一樣也開了扇小型便門。

再往內走是設有灶台和水槽的跑廊，是町家的廚房，因此只有親朋好友、推銷員、庭園師等職人才能穿過中門，進入跑廊。此外，跑廊裡立了一塊像是要遮蔽緊鄰的台所（飯廳兼起居室）的木製隔板，稱爲「嫁隱」。

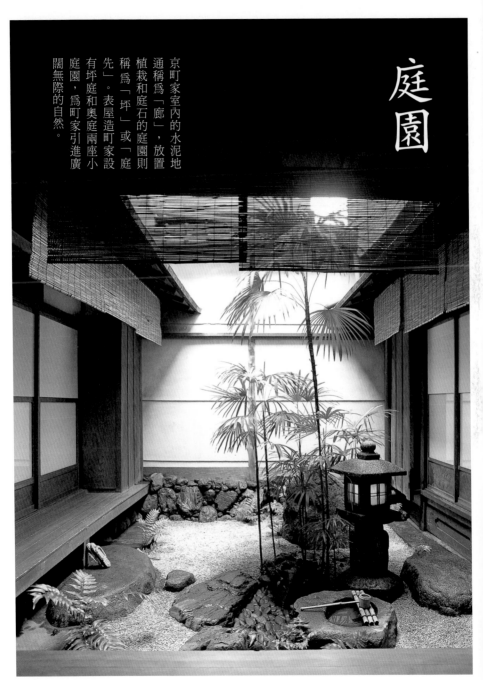

庭園

京町家室內的水泥地通稱爲「廊」，放置植栽和庭石的庭園則稱爲「坪」或「庭先」。表屋造町家設有坪庭和奧庭兩座小庭園，爲町家引進廣闊無際的自然。

坪庭　吉田家的坪庭。僅種植少量的棕櫚竹與蕨類植物，是僅以石燈籠、蹲踞（石製水缽）、飛石（踏腳石）和白沙構成的樸素庭園。

都市中的仙境

坪庭爲一狹小空間，裡頭種了幾株用來增添綠意的棕櫚竹和篠竹，再加上石燈籠，大約僅只如此，稱不上是座庭園。然而，這一寸方庭不但爲細長幽暗的町家引進採光與通風，有了這座坪庭，狹長的町家從外到內先是由暗轉明，再從明到暗，光與影前後交錯，創造出極富雅趣的景色。對於都市中櫛比鱗次的町家建築來說，坪庭恰如仙境般的存在。

兩座製造氣流的庭園

奧庭指的是比坪庭寬敞的座敷庭（面向座敷的庭園），與座敷（鋪設榻榻米、接待客人的房間）合爲一體，成爲非日常的重要空間。但奧庭不僅止於此，它與坪庭一起構成空氣對流的通道，讓町家得以常保舒適。季節來到連風都靜止不動的炎夏時，住民運用智慧，想辦法讓風動起來，靠的便是灑水。夏天爲了納涼會往庭園裡灑水，這時只會在坪庭潑灑大量的水，如此一來風便會往奧庭的方向流動。換言之，乾燥的奧庭爲了吸取坪庭濕潤的水氣而製造出氣流。灑了水的庭園不只視覺上看起來涼快，室溫也會跟著下降，讓人得以安然度過悶熱的酷暑。

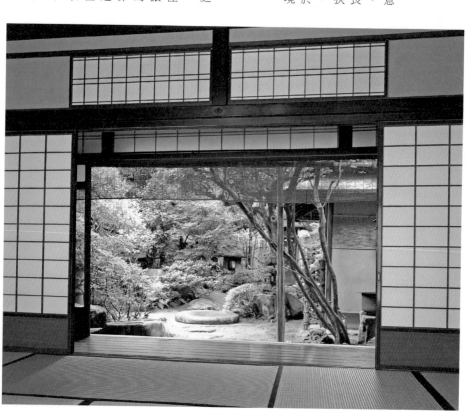

奧庭 野口家的奧座敷。爲小堀遠州的書院移築而成，庭園則是依藪內流〔茶道流派之一〕家元喜好而設計。

跑廊

長條水泥地貫穿一側的京町家。

水泥地的部分通稱為「廊」，但從該戶人家出入用的中門開始，

向內延伸的空間則改稱為「跑廊」。

充滿活力的工作空間

「跑廊」一詞來自町家女主人在廚房裡忙進忙出、來回跑動的模樣；此外，跑廊也是自外吹入的風得以上下左右、自由穿梭的通道。跑廊中設有水井、灶台和水槽，是具備現代廚房機能，同時也是充滿活力的工作空間，舉凡搗年糕、清洗拉門、拉窗等只能在水泥地上進行的工作皆可在跑廊完成。跑廊上方挑高的空間稱為「火袋」，抬頭可見優美的屋架，四邊則有引入光線的天窗和引窗（位於二樓高度的壁窗，以繩子開合）。炊煮時產生的油煙往上排出，外頭的光線和風則向下注入。在使用大灶燒柴煮飯的年代，跑廊是家中最溫暖的場所，如今隨著電力和瓦斯等燃料普及，冬天的跑廊反而變成家中最寒冷的地方，因此大部分町家住民都將跑廊的地板架高，防止寒氣入侵。

上／吉田家的跑廊。從左前方開始依序為水槽、瓦斯爐、餐具櫃、櫥櫃；灶台設在櫥櫃對面、靠近台所的一側。
下／跑廊上方挑高的空間稱為「火袋」，發生火災時可將火往上帶，避免火勢蔓延波及近鄰。

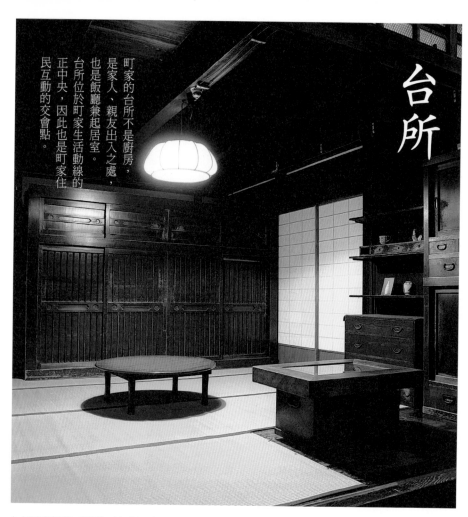

台所

町家的台所不是廚房，是家人、親友出入之處，也是飯廳兼起居室。台所位於町家生活動線的正中央，因此也是町家住民互動的交會點。

家人團聚、心意相通的交會點

台所與跑廊融為一體，是自由自在的空間，支撐著京都人的日常生活。拉開最靠台所裡側的圓形棧戶（安裝有半圓形木條的木板門）後，一邊是壁櫥，另一邊則是隱身門後的階梯。連接樓上樓下、水泥地與房間，進而串起外與內，能夠稱為交會點的地方確實非台所莫屬。

台所因緊鄰跑廊而充分為町家住民所用，與一年四季的節令風俗、慶典活動息息相關，然而隨著都市生活現代化，大部分町家住民填井、拆灶並架高跑廊地板，使得台所原有的機能幾乎消失殆盡。近來室內水泥地獲得重新評價，將架高的跑廊恢復成水泥地，作為工作室或店鋪之用，諸如此類依不同用途使用京町家的提案也紛紛出現。

上／杉本家的台所。右邊紙拉門的另一側是上台所，是全家人用餐的地方。前有一間半（約 2.7 公尺）寬的餐具櫃。黑得發光的木板門訴說著杉本家悠久的歷史。
下／既是起居室也是交會點的町家台所。搗年糕時，台所便成為充滿活力的工作空間。

16

随筆

町家教會我的事

文·石橋郁子

與家人、親戚和街坊鄰居的往來之道。

飄蕩在家中的氛圍：嚴肅、溫暖兼而有之，

還有無所不在的季節感等，

這一切無形的事物所孕育出的、

昔時町家生活的軼聞趣事。

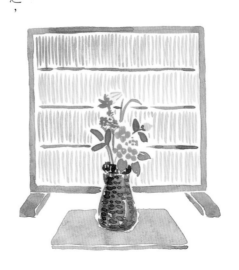

宵山的店之間，
女人的華麗舞台

室內拉門上方懸掛著寫有「堪忍」、「奢者不長」等家訓或經商信條的匾額，敦促家人力行儉約，切忌奢侈鋪張；屋內備有來客用的棉織坐墊與菸草盆，家具則僅放置收納帳冊的抽屜櫃和商品架；抬頭一看是建材刻意露出的大和天井，粗糙簡陋，整個房間隱約飄散著禁慾的氣氛，這就是町家的店之間。

如此簡樸的店之間也有徹底變身的時候：每逢祇園祭或地藏盆等重要節日，店之間便裝飾得絢爛奪目，其中又以祇園祭時各山鉾町的町家最為壯觀，美輪美奐的房子本身成了祭典的一部分。印有家紋的布幔大片懸掛屋簷下，格子窗的窗櫺全數拆下，店之間擺上屏風、小袖（*）、山鉾模型等傳家祕寶，供人欣賞。拉門、拉窗也換成夏天用的葦戶（鋪設葦簾的拉門）和御簾（高級竹簾），隔著簾子可一眼望進深處的庭園，家家戶戶為祭典所做的裝飾、座敷裡次第展開的家宴等，無一不是華麗的祭典風景。站在路上向內窺看的民眾一邊欣賞由應舉、栖鳳等知名繪師繪製的屏風，一邊為町家內部之美沉醉不已，忍不住出聲讚嘆。

祭典的宴席上還有另一個亮點：主人家待字閨中的千

18

金，或是親戚家硬被找來幫忙的年輕女孩。姑娘們身著正式的絽製和服，負責斟酒倒茶，接待客人；主客雙方的家長則利用這個機會，不著痕跡地安排子女相親，像這樣的故事以前倒是聽過不少。又或是哪個來欣賞屏風的年輕小夥子對某町家的千金一見鍾情，諸如此類的小插曲也是讓人怦然心動的祇園祭風情。

「女人家雖然不能上山鉾，但祇園祭不是只有登山鉾而已。女人可是屏風祭的主人哪。」某個鉾町的千金曾如此說道，由此亦可知，女人有專屬於自己的祇園祭。

* 現代和服的原型，袖口狹窄，原為平安時代貴族所穿的內衣。

玄關乃
行止與
禮儀之關

對商人和職人來說，町家的店之間就像是道路的延伸，客人得任意穿過大門，長驅直入。然而，真正會進到店之間的來客少之又少，多半直接坐在玄關台階上談事情。因此，事先在玄關台階旁放置菸草盆，冬天則備好坐墊和大火盆，是身為町家人必備的常識。店之間的玄關台階或可稱為生意場上「遏止狎暱的關卡」。

白天門戶大敞的町家，到了晚上大門深鎖，町家主人或少爺夜遊歸來時，只得從開在大門上的便門屈身進入，總覺得這扇門是為了讓人心生罪惡感而設置的。所以，此處是告誡家人「切勿放蕩的關卡」。

大門之外，町家的中門（也可說是廚房用出入口）上一樣開了扇小小的便門，只不過多數人家都將中門拆下，掛上勉強可算是用來區隔不同空間的繩製暖簾。乍看之下似乎得以暢行無阻穿越中門，可是目光一旦觸及擺放在中門前的踏腳石，任誰都會瞬間止住腳步，調整呼吸後才邁步前行。中門與前方的踏腳石即「端正姿勢的關卡」。

穿過中門、進入跑廊前，首先映入眼簾的是稱為「嫁隱」的防窺隔板。主人出聲回應訪客的呼喚，一邊在隔板掩護下迅速整理服裝儀容；雖說如果有意，隨時都可以窺

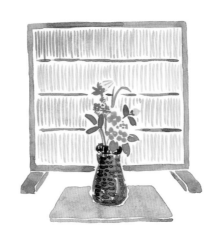

視隔板後的動靜，但在主人開口示意「請進」前，客人絕對不會越雷池一步，擅自進入跑廊。這就像在眼前架設一扇無形之門，是「為他人設想的關卡」。

若客人從設有舞良戶和式台（玄關處較水泥地高一階的踏台）的正式玄關受邀入內，會先在玄關間（進入玄關後第一個房間）和主人恭敬打過招呼，才進入座敷，因此這裡是「禮貌的關卡」。玄關是講求規矩的地方，言行舉止皆須恰如其分，符合來訪的目的。這是京都人比什麼都重視的「禮儀之關」。

或許便是透過巧妙融於町家建築中的重重關卡與結界，京都人得以區分公與私，劃分日常與非日常，從中孕育出體貼他人的心思與禮儀。

往來於跑廊的故人

過去，跑廊不只是自家人出入的場所，也是形形色色的人往來的地方，就像是家裡面的大馬路一樣。在這些來來往往的人當中，我印象最深刻的是「汙穢屋」，也就是從附近農家來家裡撈汲糞尿等穢物的老伯，我們也稱他「挑大肥的」。老伯擔著扁擔，上面掛了撈汲糞肥的長柄杓和盛裝用的木桶，不斷走進走出，期間家裡總飄散著一股廁所的臭味，孩子們心驚膽戰，深怕一個不小心糞尿潑灑了出來。老伯不但幫忙清理糞尿，離開前還在台所放了白米和蔬菜，說是要謝謝我們提供水肥。現在回想起來，這可說是最極致的回收再利用。我雖然一邊捏著鼻子，對於水肥和農作物之間的緊密關係還是學到了一課。

第二個讓人懷念的是「越中富山的賣藥郎」。揹著布巾包的賣藥郎三不五時會在跑廊出現。他總是坐在台所邊緣，邊話家常邊兜售藥品。台所的拉門軌道上掛了個不倒翁圖案的油紙製成的袋子，袋子裡還有一個小袋，裝有包裹紅色玻璃紙的藥粉藥包，以及裝了銀色藥丸的小玻璃瓶，賣藥郎有時會來換新藥。每次來時，他總不忘帶些紙氣球之類的玩具給我們這些小孩。對我來說，賣藥郎就像遠道而來的親戚一樣，令人懷念。

秋天接近尾聲時，腳上套著分趾鞋的造園師也在跑廊忙進忙出；到了年末搗年糕時，跑廊更是聚集了大批人手，進進出出⋯⋯。負責搗年糕的父親舉起木杵，母親發出「嘿」的一聲，看準時機趁隙伸手翻動臼內的年糕，一旁圍觀的人則大聲嚷著「哼唷」、「嘿唷」、「小心別搗到手啊」，好不熱鬧，沒有什麼比年末搗年糕更開心了！這些朝氣滿滿、活力充沛的人們，也構成我心目中跑廊風景的一部分，令人懷念。

冷到骨子裡的台所

京町家的台所不是廚房（＊）。主婦腳跐木屐來回走動、烹煮菜餚的跑廊才是町家的廚房。

台所是跑廊前面的房間，是家人的起居室也是飯廳；有時會將在跑廊煮好的菜餚或清湯連同鍋子直接放到台所地板上，或在上面排放餐盤，分裝菜餚，因此台所也兼具流理台功能。此外，台所是家人好友進出屋子的出入口，也是從外到內、由內至外移動的通道。因此，台所是京都人日常生活中最重要的空間。

一年之中有幾天，台所會化身為充滿活力的工作空間，其中年末搗年糕可稱得上一大盛事。每年到了這一天，親朋好友全員出動，孩子們繫上圍裙，全被趕上架幫忙，大夥兒一起製作過年用的年糕。在跑廊搗好的白色年糕，整塊放入鋪了淺淺一層粳米粉的長方形木盒裡；祖父用左手將木盒拉近身體，順手掰下一小塊年糕，從拇指與食指圈出的空間擠出一小團約乒乓球大小，用右手扯下後放入另一個撒了粳米粉的木盒裡。孩子們等在木盒前，將祖父擠出來的年糕團搓捏成小圓球狀，再放到下一個木盒裡排好。孩子們等在木盒前，將祖父擠出來的年糕團搓捏成小圓球狀，再放到下一個裝有醬油蘿蔔泥的小碗裡，一個裝有醬油蘿蔔泥的小碗，嗜吃年糕的祖父會捏搓成小圓球狀，再放到下一個木盒裡排好。嗜吃年糕的祖父會把年糕放在膝頭放一個裝有醬油蘿蔔泥的小碗，公，每擠出幾團年糕他就拿起一個，不放到孩子們的木盒

24

而是放入碗公裡沾滿蘿蔔泥，然後直接送入口中。「爺爺，您要適可而止啊。會吃壞肚子的。」來幫忙的人老是這麼叨念著……

大人也會做細長的熨斗餅給我們，有的包黑豆，有的則呈淡紅色或淡綠色。新年假期結束，煮年糕也差不多吃膩時，就拜託大人把熨斗餅切成薄片，小孩子圍在火盆前把切薄的熨斗餅烤成仙貝，大快朵頤，地點也是在冷颼颼的台所裡。

＊日文的「台所」為廚房之意。

聲淚俱下的「恭賀新禧」

在只有主屋、沒有別館的町家中，位於屋內最深處的奧之間是最爲尊貴的房間。奧之間設有床之間（壁龕）和佛壇，小時候只要亂碰牆上的掛軸或房間裡的裝飾物，或是坐下時不小心臀部朝向佛壇，就會吃排頭。對小孩子來說，奧之間充滿挨罵的回憶，讓人避之唯恐不及。因此，若非極爲特殊的日子，小孩子是不會在奧之間逗留的。而所謂特殊的日子，指的便是新年或女兒節等重要節日（例如享用從佛壇上撤下的供品）。尤其每到新年，奧之間便成了一家團圓的空間。全家人齊聚奧之間，互道新年恭喜。

雖然是自己家，此時的奧之間卻讓人感覺生疏，彷彿到別人家作客一般。

我們家是大家族，過年時祖父會穿上紋付羽織，背對床之間而坐；家父、家母和五個小孩，包括長姊、長兄、二姊、二哥和我，依輩分高低背對庭園而坐，店裡的掌櫃和傭人則並排坐在台所。互道新年吉祥話時，先由長輩對所有晚輩統一說聲「新年恭喜」，接著晚輩兩手低置於身前，恭敬地磕頭行禮，一一對長輩回禮答「恭賀新禧」。對小孩子而言，家人以外的大人因爲較自己年長，當然也算是長輩。若依照我們家的作法，身爲老么的我必須向在

26

場每一個人行禮致意，道聲「恭賀新禧」。一個一個說下來，約莫到了二姊時，我早已聲淚俱下。即便如此，對傭人的招呼也不能省略。我還記得自己邊掉淚，邊對著傭人一一磕頭行禮，完成新年問候。

因爲有這樣的回憶，奧之間對我來說總和過年的痛苦印象重疊，因此孩提時代我盡可能和奧之間保持距離，非必要不隨便進入。後來我結婚生子，差不多在孩子開始懂事之後，不知爲何到了新年時我們也開始重複起和以往一樣的習慣了。

孕育於「奧之間」此一神聖空間的禮節和習慣，總有一天會變成一個家庭生活文化的一部分吧。近來我深感如此。

從庭園學到的自然觀

町家的庭園觀賞意義大於實用價值，小孩子禁止入內玩耍，唯獨換季時例外。每逢季節交替時，小孩子可以進到庭園裡，幫忙「拆洗和服」。「拆洗和服」是將和服拆解成縫製前的布疋，清洗後用張布板和伸子針（*）將和服張開，攤在陽光下曬乾。在過去以和服為便服的時代，大多數人家都有拆洗和服的習慣。將拆解下來的布疋在張開的布疋上插入固定用的伸子針，將竹弓兩端捲起後插入橫桿，再用繩子將橫桿牢牢繫在庭園裡的樹上，接著在張開的布疋裡固定住，這是我最喜歡的工作。每隔十公分左右等距離架上竹弓，將竹弓兩端的短針插進布疋裡固定住，這對小孩子來說意外地困難，但也因為難度高，完成後特別有成就感。坐在緣廊上來回擺動雙腳，和母親一起看著布疋在庭園裡隨風飄動，這是我心裡最溫暖的回憶。

接下來住的地方，是把大正時代樣式的町家、大塀造住宅與昭和初期的洋樓硬兜在一起的房子。外觀看起來是大塀造式樣，面對道路一側設有庭園和大門；正中央是貼有花崗岩壁板的町家，格子窗以鐵管代替，外推格子窗的窗櫺盡數卸下，用表面凹凸、名為「鑽石玻璃」的毛玻璃把窗戶封死；一旁緊挨著町家的是紅磚砌成的洋樓。大塀

28

造住宅、町家搭洋樓，房屋正面怎麼看怎麼奇怪。有圍牆的一側是重要來客專用的玄關；前庭總是整理得整齊雅致，小孩子不得進入玩耍，我幾乎沒進去過。

正中央町家的庭園由於面對奧座敷，也就是當時被我們當作起居室使用的空間，我年紀小歸小，對這座庭園特別有感情。並不是說我曾在裡面嬉戲玩耍，而是因為這座庭園讓人感受到光影與微風的流動，讓人得以欣賞被雨濕的樹木與瑰麗的雪景。不過一旦入夜後，漆黑的園裡樹影幢幢，彷若妖怪現身，令人不寒而慄。小時候的庭園印象舒適卻又恐怖，是全然相反的感受。一直要到很久以後我才理解，那代表的或許就是大自然的溫柔與可怕。

現在回想起來，能讓我有如此體驗的，應該就是那座雖然不大，但與當時的我日常生活行走坐臥時視線等高的庭園吧。

＊註：伸子即竹弓，是加工成細條狀的竹子，富有彈性，兩端埋有用來固定布料的短針，即伸子針。

京町家的日常生活中，依然保留著以前流傳下來的習慣與風俗。

每逢例行的節日慶典，家家戶戶便遵循傳統作法，精心布置環境，妝點門面，迎接節日到來。

五月

端午節

一年之中有幾個重要的傳統節日。江戶幕府明定一月七日的人日、三月三日的上巳、五月五日的端午、七月七日的七夕和九月九日的重陽爲「五節句」，慎重其事。其中上巳和端午被視爲祈願兒童健康成長的節日，傳承至今，每年到了這兩天，京都人仍會在床之間（壁龕）裝飾高雅的人偶，稱爲「御雛桑」和「大將桑」（*），加以慶祝。

每個節日都有應景的菓子，就算記不得人偶的模樣，菓子的好滋味卻怎麼也忘不了。

五月五日的「大將桑」用來供奉的菓子是柏餅和粽子（*），家家戶戶都有偏好的和菓子店，有時還會指定柏餅要這家，粽子要那家，分開選購。

*京都人習慣在名詞後面加上「桑」字（日文爲「さん」），用來表示敬意或親近感。此處的「御雛桑」和「大將桑」分別是三月三日女兒節和五月五日端午節時用來裝飾的人偶。

*京都的粽子端午節時多爲長形，竹葉內包粽米製的糰子或羊羹。

杉本家的端午裝飾。左邊用來裝飾床脇（與床之間相鄰的空間）的藥玉（香包製成的球形裝飾物）和白馬，據說是已故當家杉本秀太郎初次過端午時，家人爲他準備的裝飾物。

七月

祇園祭

屏風祭與山鉾巡行

上／從吉田家的店之間望向奧座敷。山鉾町各個町家正在款待前來參加祭典的客人。
右／從吉田家二樓觀賞巡行而過的北觀音山山鉾。透過格子窗所見的山鉾，別有一番風情。

祇園祭始於一日的「吉符入」，漸次展開為期一個月的慶祝活動。大約從各山鉾組裝完成的十三日開始，迎來祭典的高潮。宵山（＊）不僅祇園囃子樂聲動聽，「屏風祭」也值得一看。各町家紛紛搬出代代相傳的珍貴屏風，不著痕跡地排放在店之間，供路過行人觀賞。

到了十七日巡行當天，町家的二樓搖身一變成了特等席。不同於在大街上觀賞，從二樓俯瞰山鉾不僅可看到稚兒的表情、汗如雨下的囃子演奏者，連裝飾山鉾的懸掛物上的紋樣都近在眼前，祇園祭的氣氛來到最高點。

八月

盂蘭盆會

＊山鉾巡行前一天（即七月十七日）晚上。

京都人將先祖的靈魂稱為「御精靈桑」。雖然依宗派或各家狀況不同作法各異，不過在先祖的靈魂回到家裡的盂蘭盆期間，通常會準備糰子或是用托盤盛裝的精進料理來祭拜。

盂蘭盆期間長江家的座敷。佛壇前供奉有朱紅色托盤盛裝的料理。在妝點得滿室涼意的空間裡，不知先祖是否也覺得舒適愉快呢？

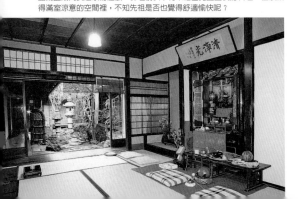

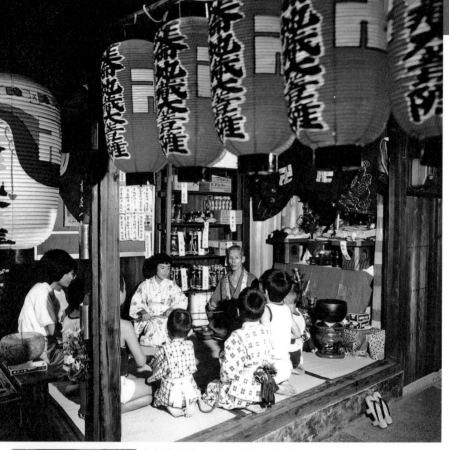

上／當年度負責的町家在店之間裝飾地藏菩薩。小孩子圍坐在菩薩前迴遞念珠。坐在裡面、負責敲鈴的是該町的會長。
左／拆下格子窗，對外開放店之間，再排上幾張長凳即成寬闊的遊戲場。

八月

地藏盆

八月十六日「五山送火」將先祖的靈魂送回彼岸後，緊接著便是地藏盆。

京都市內大約有五千個町，每個町一定都供奉了一尊地藏菩薩。雖然地藏菩薩的緣日（與神佛的誕生或降臨有關之日）是二十四日，不過現在都在二十四日前後的週六或週日，在各個町內舉辦地藏盆。

清洗、裝飾地藏菩薩的工作每年由町內住民輪流負責。祭祀地藏菩薩需要一定的空間，因此當年度負責的人家會將店之間的格子窗拆下，視情況還會排放長凳，或在水泥地上鋪蘭草蓆，讓小孩子可以在上面玩耍。

町家數量減少，因此似乎也有人在家中車庫或公寓大樓的大廳舉辦。雖然町家不復存在，地藏盆的傳統仍繼續傳承下去，體現夏末京都的風情。

町家的設計

京町家的外觀簡單樸素，不過只要深入其中便會發現，屋內到處可見纖細優雅、小巧可愛，或是讓人會心一笑的設計。這些熠熠生輝的設計，正是町家住民美感與洞察力的展現。

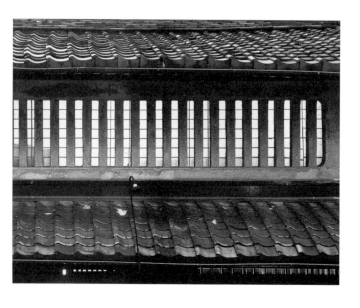

大片屋頂斜面陡傾，面向道路的二樓卻猛地矮上一截的京町家。

為這一片町家風景增色的，是令人聯想到蟲籠柵欄的小型格子窗。

夜幕低垂，華燈初上，燈火從窗櫺間隙傾溢而出，古都氛圍更添濃密。

蟲籠窗

【むしこまど】

具備防火功能，並防止由上而下的視線

二樓的格子窗先以稻草包覆，再塗滿灰泥便成了蟲籠窗。

「蟲籠」這名字生動貼切，但另有一說是源自製作麵筋時使用的道具「蒸子」（*）。蟲籠窗多見於二樓低矮的「廚子二階」（*）町家建築，除了防火，據說也有防止住民居高臨下、俯視路人的意味。遇上火災時，有些蟲籠窗可以用鐵撬從內側拆下窗櫺，方便逃生，但大部分蟲籠窗都不開啟，僅作為採

光與通風之用。

蟲籠窗的設計各異其趣，有單純塗上灰泥的基本款，也有刻意將四個銳角磨圓、狀似雲朵的進階版。不管是哪一種設計，皆與一樓纖細的格子窗形成強烈對比，為市街風景增添活力與變化。

*「蒸子」與「蟲籠」的日文發音相同，都讀作「むしこ」。
*二樓高度低矮並設有蟲籠窗的町家，又稱為中二階。

格子窗

[こうし]

京都格子窗豐富的表情

連綿不絕的蟲籠窗與格子窗，這是京都市街才有的景致。

家家戶戶的格子窗看起來別無二致，卻反映出各自的業種與主人的喜好。

低調不張揚，同時保有自己的風格。窗如其人，格子窗和町家住民的氣質極為相近。

戰國時代因防禦之需導入的格子窗，不僅用於採光和通風，也具備遮蔽視線的功能。白天從窗內可清楚看到外頭的動靜，外面的人卻看不到裡面。

一文字瓦的屋頂勾勒出優美的水平線，簷下格子窗的筆直縱線則收束整個畫面，讓町家正面看起來更形飽滿。格子窗乍看之下大同小異，但不論是木條粗細、組合方式，或是木材的刨削方式都有細微差異。有上半部長短相間的「系屋格子」，木條粗厚的「麩屋格子」和「炭屋格子」，與店內的米袋、酒樽極為相襯、看起來沉穩大方的「酒屋格子」和「米屋格子」，以及纖細柔美的「仕舞屋格子」等等，配合不同業種與業主的喜好，各式各樣的設計應運而生。

上了紅色塗料鐵丹的格子窗稱為「紅殼格子」。若用裝有米糠的布袋仔細擦拭窗櫺，能提升格子窗的質感，讓町家建築的正面變得更有味道。

照片集
格子窗
·············51頁

犬矢來和駒寄是非正式的柵欄，以竹片或木條粗略編製而成，饒富趣味。

其功能與其說是防止犬貓靠近，或拴繫馬匹，更像是房屋與道路的分界線。

這道風情洋溢的柵欄讓町家外牆更顯立體，提升了住家與街區之美。

犬矢來・駒寄

【いぬやらい・こまよせ】

為町家增添溫潤感的犬矢來

讓牆面更顯立體的駒寄

竹製犬矢來種類繁多，有的竹片排得密密麻麻，有的則等距離微留空隙。撓曲的竹片彎出一道和緩的弧線，讓線條筆直的町家多了一份溫潤。由於竹片彎度各有微妙差異，因此每一個犬矢來都是獨一無二的。作為消耗品的犬矢來給人輕快的感覺，恣意舒展的線條看起來舒暢愉快。

犬矢來原是因實用目的而誕生，如今則成為設計元素之一，為町家的正面風景增添風情。

駒寄是架設在房屋與道路之間的木製柵欄，原用來拴繫牛隻和馬匹。駒寄種類繁多，設計巧妙各異，不過較常見的駒寄是以一種名為「名栗」的工法製成，也就是用手斧在栗木或櫸木等堅硬的木材上削鑿出獨特的痕跡。至於旅館和料亭則多見竹子綁製而成的「唾止」，為店家的門前營造出一股侘寂之美。

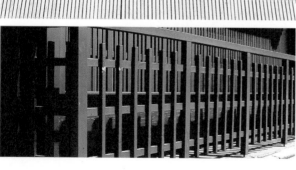

36

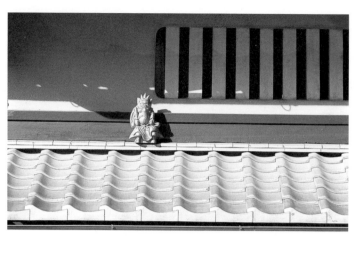

屋頂

屋瓦是住宅的甲冑

【やね】

黑灰色的屋瓦層層疊疊，綿延不絕，謂此為京都的景觀之美一點不為過。諷刺的是，這美必須從像是要將屋瓦構成的波浪給截斷般矗立的高樓上，才得窺見。站在馬路上頂多只能看到屋簷瓦片排列出的水平線條。話雖如此，因顧及四鄰感受而將自家屋頂架設在幾乎相同高度，維護街區景觀的一致性，從而創造出的這片屋瓦構成的頂上風景，低調不張揚，是京都引以為傲的景致。

「瓦」的語源有一說是從甲

胄的古語「迦和羅」轉化而來（＊）。原來如此！屋瓦確實是町家的甲冑，它承受雨雪擊打，守護著房屋與住民。不僅如此，深長的屋簷能遮蔽炎夏時射入屋內的光與熱，而時序來到日光低矮的冬季時，又能引入光線和熱度，換言之可以調節光與熱。

屋頂上用來除厄避邪的瓦製鍾馗像則是京町家屋頂的象徵，家家戶戶的鍾馗表情各異，豐富了屋頂的景色。

＊「瓦」與「迦和羅」的日文發音相同，都讀作「かわら」。

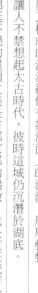

屋瓦構成的波浪線條有如湖面上的漣漪，層層疊疊。

讓人不禁想起太古時代，彼時這城市仍沉潛於湖底。

綿延不絕的屋頂之美是古都京都的驕傲，也是這座城市令人懷念的風景。

出於對灶神的敬意與親近感，京都人將灶台暱稱爲「灶台桑」。

灶台種類繁多，樣式各異，不同的時代亦可見不同的設計。

灶台與上方的「火袋」是町家最神聖的場所之一。

灶台・火袋

【くど・ひぶくろ】

町家的聖域爲空氣對流的通道

從中門向內延伸的水泥地爲跑廊，靠牆的一側設有水槽、灶台、水井和櫥櫃。換言之，跑廊即廚房。跑廊上方爲直通屋頂的挑高空間，萬一灶台爐火延燒至水槽，火勢會通過此一空間往上走，不至於蔓延至鄰家。由於是將火控制在一定範圍內防止其往外竄，所以這個空間也稱爲「準棟纂幕」，由大小不一，從粗到細依序是柱、梁、短柱和貫木的木材構成。在町家建築中，火袋的屋架活潑生動，構造之美展

露無遺，也是木工大顯身手之處。機能方面，火袋上有採光用天窗與通風、換氣和排煙用的引窗，既是空氣對流的通道，同時也是收納電線、瓦斯管、水管等管線的空間。屋頂下的壁面上設有窗戶，由於是以拉動紙拉窗上的繩子來開合，因此這扇窗也稱爲「引窗」（*）。

*日文的動詞「引く」有「拉動」之意。

床之間

【とこのま】

日本固有的空間—床之間

床之間的起源眾說紛紜，一說是來自化身為客人的神祇的睡床，也有一說是從裝飾有軸畫、香爐和花瓶的座敷裝飾發展而來。

姑且不論起源為何，為了裝飾繪畫、花藝、裝飾品而區隔出來的床之間，是講求美感大於實用的空間。

京町家的床之間也不例外，是町家主人投注最多精力、最為別出心裁的華麗空間。

配合季節變化與年中節慶懸掛軸畫、擺上插花盆景、點燃線香，再放上裝飾物妝點，充分展現房屋主人品味與格調的床之間，是日式住宅中最高級的空間。話雖如此，床之間既非神龕亦非佛壇，是一個僅為了豐富心靈、供人賞玩，又或者說是讓人重振精神而設置的空間，要說缺乏實用價值確實也是如此，然而這個用來裝飾的高台是日本固有的空間，也是日本文化的精神象徵。

床之間包括本床（設有床框、床柱並鋪設榻榻米）和蹴込床（未鋪設榻榻米）在內共有八種類型，將這八種類型加以組合後，約有兩百餘種床之間的設計流傳至今。

京町家的床之間仿書院造（*）設計，一般是在奧座敷設置本床、付書院（*）和床脇架（*）。不過也因為京町家的床之間始於茶室，因此設計偏向數寄屋造（*）風格。相較於書院造一板一眼的床之間，京町家較常見數寄屋造風格素雅的床之間。

*以「書院」（書齋兼起居室）為建物中心的住宅式樣，空間設計較為規則化。
*又稱「書院窗」，床之間旁邊往緣廊方向外推的窗戶，設有窗台。
*床脇為緊鄰床之間的空間，由上袋（上方的儲藏櫃）、地袋（下方的儲藏櫃）、違棚（高低落差不等的架子）等構成。
*融入「數寄屋」（茶室）風格的建築式樣，形式較為自由。

照片集
床之間
..............55 頁

古意盎然的京町家，與之相襯的照明要屬行燈或油燈等江戶、明治和大正時代的燈具了。

這些燈具是與現存的京町家誕生於同一時代的照明器具。即使現在已全面為電燈所取代，

仍可從燈罩上感受到復古的氣氛，散發出一股陰翳之美。

照明

【あかり】

留下昔日油燈殘影的町家
照明

過去日本的燈具並不像現在吊掛在天花板上，由上而下照亮屋子每一個角落，而是依不同用途將燈具擺放在低處，藉此引入微弱的燈光。微光照耀下，雲母顏料繪製的和紙所製成的拉門與漆器熠熠生輝；光線也在人的五官表情與四周牆面上投下深邃暗影，創造出陰翳之美。正如谷崎潤一郎於《陰翳禮讚》一書中所述，不論是日本的紙拉門、器物、和服或日常用品，都是配合照明而設計，以求在幽微的燈光下閃現光采。此言果然不假。

進入明治時代後，燭台式的桌上型油燈取代了行燈。桌上型油燈美麗的玻璃燈罩稱為「火屋」，從中傾瀉而出的燈光比行燈要亮上好幾倍。將桌上型油燈垂掛於天花板上，便成了町家現在仍在使用的吊燈。

明治二十四年（一八九一），使用琵琶湖疏水發電的水力發電所落成啓用，京都因而領先其他城市一步，電力開始在市內普及起來。雖然電燈是現在主要的照明器具，町家燈具的燈罩設計依然保留了古味，融入建築之中。

照片集
照明
⋯⋯⋯⋯⋯56頁

下地窗

【したじまど】

享受牆壁基材的妙趣

砌牆時不把牆塗滿，刻意在牆面上留下開口，此即下地窗，又稱為「塗差窗」、「塗殘窗」。換言之，本來該是牆壁一部分的開口不上黏土，讓原本隱藏在牆中的基材顯露在外。作為牆壁基材使用的除了原來的木舞竹，還有蘆葦，作法是任意將一到四根帶皮蘆葦綁起後編織成格子狀，接著在各處纏上藤蔓，這是一般常見的設計。窗戶四個角通常會用泥土塗成圓弧狀，但也有塗成直角的下地窗。窗戶內側則會掛上掛障子（固定式紙窗），或是架設有上下軌道的引障子（可左右推拉開合的紙窗）。

下地窗依位置不同而有各種稱呼：開在茶室的點前座（主人沏茶的位置）對面，也就是風爐前屏風一側壁面的下地窗稱為「風爐前窗」；稍微錯開兩扇窗，使其呈一左一右的上下配置，此為「色紙窗」；開在床之間較窄一側壁面的下地窗則習慣稱為「墨蹟窗」；在「墨蹟窗」上設置可用來吊掛花器的裝置就成了「花明窗」，相傳是古田織部發想出來的設計。

日文的窗戶一詞源自「間戶」，也就是門，這是因為格局開放的日本家屋原本並沒有窗戶的概念。「下地窗」的出現與千利休有關，據說他看到農家常見、基材外顯的「塗差窗」後深感雅致，逐將其引進茶室之中，這便是最早的「下地窗」。

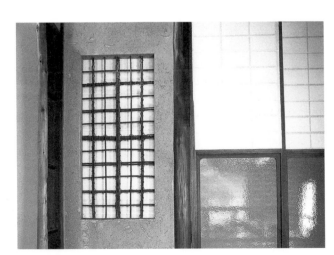

照片集
下地窗
..................57 頁

建具・隔障・結界

几帳（幔帳）、屏風等日本的隔障的起源是可動式的。

之後，慢慢演變成襖（室內拉門）、障子（紙拉門、紙拉窗）等各種類型。

雖然隔障的種類繁多，但用來連結不同空間，或遮蔽視線，這種日本特有的彈性使用方式，至今依然不變。

【たてぐ・まじきり・けっかい】

障子

「障子」本來是建具（拉門、拉窗）和衝立（隔板）的總稱，但現在我們稱爲障子的，嚴格說起來指的是「明障子」。由於上面糊的是和紙或絹帛，可以將外面的光線引入室內。依用途不同，障子的型態和設計也有各種變化，包括雪見障子（下半部嵌有玻璃的紙拉門）、雲障子（橫式拉窗）等等。

襖

襖是障子的一種，原是將稱爲「衾」的長方形蓋被張開而成，故得此名（*）。町家的襖以糊上整面布滿小紋（*）紋樣的唐紙爲主流。

舞良戶・丸棧戶

舞良戶指的是安裝有舞良子的木板門，舞良子即縱向或橫向細木條。和格子門等厚重的木製拉門相比，舞良戶給人感覺較爲輕盈。

葦戶

進入初夏後，町家便展開名爲「住家改建」的居家環境大換季。此處的改建並不是把房子打掉重建，而是更換家中的建具。襖和障子換成葦戶或簾（高級竹簾），引入室外的涼意。

御簾・座敷簾

奈良時代的「簾」到了平安時代改稱爲「御簾」。這是因爲簾也有結界的功能，將天皇等皇室貴族與平民百姓區隔開來，所以在「簾」前面加上「御」字，表示尊敬。座敷簾是京町家等町家住民於夏座敷使用的日用品。

簾

簾是源自中國的日用品，既可遮陽又可通風，且透過簾子看到的景色略微幽暗，增添涼意。

衝立・屏風

衝立（隔板）和屏風等隔障可任意擺放在喜歡的地方，因此大多保留原來模樣，變化不大。有不少町家會在玄關間擺放衝立或高度較低的腰屏風，此屏風也會隨季節不同而替換。

*「襖」和「衾」的日文發音相同，都讀作「ふすま」。
*不斷重複的細緻圖案，爲型染紋樣的一種。

照片集
建具・隔障・結界
..................58 頁

42

暖簾

「悉心守護的」招牌

【のれん】

很久以前日本就已經有几帳和帷幕等可視爲暖簾原型的物品。

平安時代末期的繪畫中可看到京町家的出入口掛有布幔，可知類似暖簾的物品很早就已經存在了。隨著商業發達，暖簾逐漸被當作招牌使用，這是日本固有的習慣。後來暖簾被賦予壯大家業、贏得信譽並代代相傳的意義，日本對於「暖簾」特有的意識孕育而生。

在京都的町家中，印有家紋或印有屋號或家紋的暖簾是一家的門面。

據傳暖簾於鎌倉時代從中國傳入，但以暖簾象徵家業的繁榮與信譽，則是日本固有的意識。

商標的「印暖簾」大多懸掛在店廊與玄關廊的交界，這是爲了避免弄髒或損壞暖簾，讓同一面暖簾可以一代一代往下傳承。除了「保護暖簾、不損害暖簾」，也有「維護信譽、不讓商譽受損」之意。

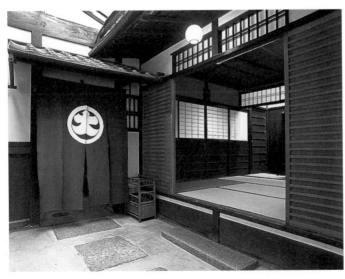

照片集
暖簾
................59頁

引手 [ひきて]

住民和職人的美學與技術之展現

引手雖然是實用取向的工具，但其設計凝縮了主人的喜好，讓町家更臻完美，可說發揮了畫龍點睛的效果。

引手自我風格強烈，將町家住民和引手職人的美學意識與精神氣概發揮得淋漓盡致。

平行推拉門於平安時代中期登場，據傳此時的引手是在內嵌式的金屬配件上懸掛絹繩或皮繩而成，但《源氏物語繪卷》裡亦可見無引手的襖障子。

進入鎌倉時代後，依襖繪和建具的樣式、型態使用不同的引手，劃分更為細膩。

到了江戶時代，特別在引手本身的設計和素材上

欄間 [らんま]

兼具實用與美感的日本室內設計

天花板和鴨居之間的小牆不塗滿，而是嵌入格子窗或雕有鏤空紋樣的木板，此即「欄間」。可用於採光和通風，同時兼有室內裝飾效果的欄間將空間巧妙地接合，或用來遮蔽視線，是日本風格的室內設計。

欄間的起源目前仍無定說，但京都醍醐寺藥師堂和宇治平等院鳳凰堂都有類似欄間的結界，可推知在平安時代已開始成形。一般認為，到了書院造大行其道的室町時代，欄間的樣式已大致完成。

一開始欄間僅作為換氣與採光之用，是講求實用性的建具，因此以設計簡單的「筬欄間」（直橫條紋狀）和「組子欄間」（以細木條組

從右到左／光琳梅、瓢簞、壺壺、千鳥
上／模擬橘紋的設計，惹人憐愛。從引
手與唐紙的搭配可以感受到主人的美學
意識（野口家）。

下功夫，引手工藝至臻完
美。桂離宮的數寄屋御殿、
曼殊院或角屋等都可看到
前人留下來的傑作，足見
工藝之精湛。

考量到住家整體的風格，
京町家的襖上面糊的多是
色調較沉或小紋紋樣的唐

紙，而為了配合座敷整體
的氣氛，引手也多使用設
計較簡單者，不過若仔細
觀察，會發現其中有不少
傑作，展現出住民的美學
意識與職人精湛的技術。

成菱形或卍字形）為主流，到了桃
山時代出現了講求藝術性的「雕刻
欄間」，反映時代精神。

此外，還有在整塊木板上雕刻鏤
空紋樣的「鏤空欄間」、嵌上整塊
木板的「板欄間」等各種設計，其
中獲得町家住民青睞而將其納入居
家設計的是花鳥風月或家紋圖樣的
「鏤空欄間」，以及由細窗櫺組成
的「筬欄間」。纖細而美麗的欄間
妝點著京町家的奧座敷，低調而不
張揚。

在日本的住居環境中，席地而坐或躺臥地板是常有的事，因此地板上方的天花板便成了重要的建築元素，不論高度或樣式都經過用心設計。

京町家的天花板當然也不例外，依各個房間的等級與使用目的，發展出各式各樣的設計。

天花板

【あかり】

喜歡席地而睡的日本人對天花板的堅持

「席地而睡」是日本常見的生活風景。不知是否因為如此，日本住宅的天花板相當多樣化，不僅素材、樣式和設計各異其趣，還依目的分開使用。以京町家為例，店之間和台所用的是露出小梁的大和天井（＊），只有玄關、座敷和茶室等待客空間才會另外鋪設天花板，依照日常與非日常劃分使用。

町家的座敷大多採用常見的竿緣天井（＊），這可說是考量到地板和建具等房屋整體性而發想出來的設計。竿緣天井雖然是以水平方式鋪設，但其實並非百分之百水平，正中央部分稍微往上抬。這是因為如果完全鋪成水平狀，人因為有視覺錯覺，天花板中央看起來會往下吊。為避免發生這種情況而在鋪設時刻意將中央往上抬。

＊二樓的地板直接作為一樓天花板使用，其下僅以小梁支撐，小梁下面不另外鋪設天花板。

＊將細長木條（即「竿緣」）以三十到六十公分的間隔等距離平行配置，上面鋪設天花板，藉由釣木和野緣固定在梁上。

照片集
天花板
..............62頁

樓梯

【かいだん】

隱身壁櫥內的樓梯
提供收納空間的樓梯

京町家之中屈居角落、最不起眼的存在便是樓梯。

說起來樓梯不只被設置在角落，甚至還被藏在壁櫥內，或兼作收納櫃使用……

樓梯看起來受盡冷落，而這似乎和町家一路走來的歷史有關。

對於每天都會用到的樓梯，京町家似乎不甚關心。在大部分的町家中，台所最裡側是壁櫥，拉開壁櫥的木板門（稱為九棧戶）或室內拉門後，會發現一邊是寬度不到六十公分的樓梯。樓梯口狹窄不在話下，踩踏的踏板之窄小，階與階的高度落差之大，更是令人詫異。如此陡急的坡度，正

說明了樓梯是町家格局中被逼到最角落的部分。

除了隱身壁櫥內的樓梯，還有將高度不一的櫥櫃堆疊而成的「箱樓梯」，下層設置了收納小東西的抽屜和櫃子。如此充分利用空間的設計看來再合理不過了，但也有一說指這種可動式樓梯是禁止建造兩層樓建築的時代下的

產物。充其量只是「櫥櫃」，不是樓梯，被人質疑時可如此辯護。

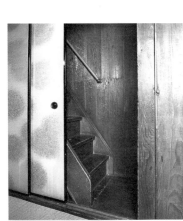

照片集
樓梯
..................63頁

47

庭石・延段

【にわいし・のべだん】

石燈籠、手水鉢、飛石等石頭裝飾爲町家的庭園（特別是座敷庭）營造出迷人風情。

附設前庭的大塀造町家則鋪設了稱爲「延段」的石頭步道，延段表情各異，不同町家的個性展露無遺。

石燈籠

原爲獻燈之用的佛具，室町時代以後演變成庭園的燈具，隨著茶道發達，織部形、光琳形等各種雅致的石燈籠也跟著出現，後爲町家的庭園所用。

手水

一樣源自神社寺廟的手水鉢。方便使用的棗形手水鉢、水滴鑿穿自然石形成的手水鉢等最受喜愛。

蹲踞

設置於露地（附屬於茶室的庭園）的

手水鉢。因必須蹲下來才能用水而得此名。一般來說，鉢前會設置蹲踞用的前石，左右兩側則有湯桶石和手燭石，不過僅設置低矮手水鉢的情況也很常見。

沓脱石

爲方便從庭園上到房間地板，用現有的石頭代替台階使用之踏腳石。相傳始於鎌倉時代的武家。因兼具實用性與美感，後來也成爲庭石的一部分。

飛石

爲方便於庭園裡走動而設置的石頭，

好不好走爲首要考量，同時也是決定庭園意趣的要素。石頭的鋪排配置相當用心，展現主人的美學意識。

延段

在大塀造式樣的町家中，大門到玄關的通道鋪有稱爲「延段」的石頭。延段是一種石頭配置的藝術，配合町家與前庭的風格，同時也表現出該町家的個性。

照片集
庭石・延段
……64頁

48

町家的設計　照片集

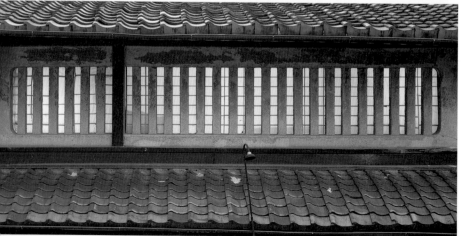

1 塗上白色灰泥的隅切形（切去方形四角使成八角形）蟲籠窗。與外緣的黑色灰泥形成對比，美觀大方。

2 荒壁（用黏土、稻草、粗糠混合而成的土漿塗成的牆）的長方形蟲籠窗。與白色灰泥砌成的蟲籠窗大異其趣，樸質美麗。

3 雲朵形的蟲籠窗。設計高雅。

4 灰泥的長方形蟲籠窗。與荒壁的蟲籠窗同為京町家最受歡迎的設計。

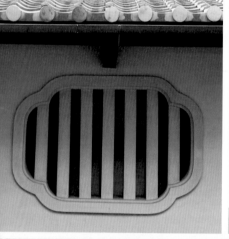

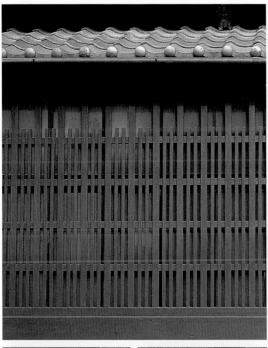

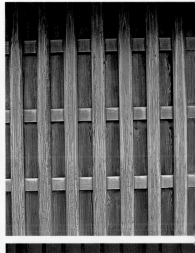

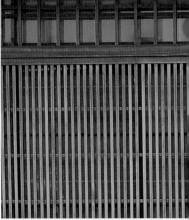

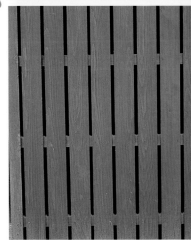

4		1
6	5	2
		3

町家のデザイン

格子窗

1 酒屋格子。因店內擺放沉重的酒樽,故使用粗厚的木條組合而成。

2 仕舞屋格子。為標準的平格子(沒有外推的格子窗)。

3 炭屋格子(目板格子)。為防止炭粉飛散,刻意縮小木條之間的空隙。

4 系屋格子(切子格子)。為紡織業者所用,在長木條間適度穿插切子(短木條),調節採光。需要精密作業的織屋用的是四本切子(一長木四短木),系屋是三本切子(一長木三短木),吳服屋則是二本切子(一長木二短木),依所需的光線強度區分使用。

5.6 啪嗒長凳。原為商家陳列商品的平台。圖 5 是啪嗒長凳收起的樣子。

3	1
4	
5	
6	2

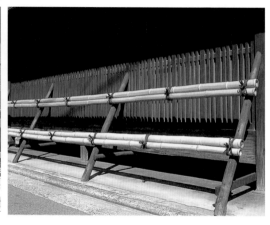

町家のデザイン

犬矢來・駒寄

1 犬矢來。竹片間距寬敞無厚重感，彷彿依傍著建物的設計足見巧思。

2 唾止。將竹子用繩綁在燒製過的杉木材上而成。照片中的唾止有兩根竹子，也有以一根或三根竹子製成的唾止。

3.4.5 竹製犬矢來。溫潤的質感與不規則出現的竹節，為街區增添了和諧的美感。

6 駒寄。與町家的格子窗相映成趣，形成絕妙組合。除了用手斧刨鑿而成的木製駒寄，也有鐵製駒寄。

1 燻瓦鋪設的屋頂。色澤素雅、如燻
　銀般的燻瓦，是在燒製過程中在瓦
　的表面附著煤粉燻製而成。
2 卯建。將建築妻側（山牆側）的壁面
　加高，並於其上加蓋屋頂而成。主
　要作為防火之用。
3 忍返。以尖銳的木頭、竹子或鐵片
　製成的防盜柵欄。
4 一文字瓦。為讓屋簷下端呈一直線
　排列而製成的瓦。從瓦片底部線條
　的筆直程度可見製瓦直人的實力。
　切面厚度不同，呈現出的穩重感也
　不一樣。商家偏好使用較為厚實的
　瓦片。
5 煙出。讓跑廊（廚房）炊煮時產生的
　油煙排出的高窗，兼作採光之用。
　雖然體積不大，但既有鬼瓦（安裝在
　屋脊頭，有獸面紋樣的瓦）也有棟瓦
　（中脊上的瓦），是縮小版的屋頂。
6、7 瓦製鍾馗。

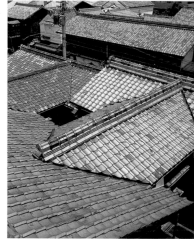

町家のデザイン

屋頂

	1
4	2
7 5 6	3

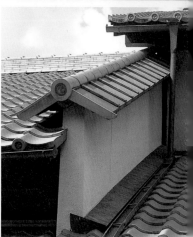

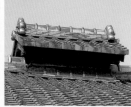

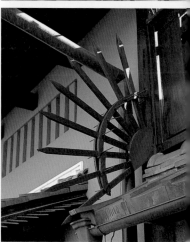

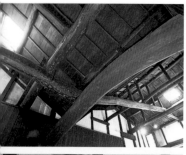

灶台・火袋

1 灰泥塗製的灶台。
2 線條圓潤的灰泥製灶台。右手邊體積較大的灶台上放了一個大釜,是用來供奉灶神的神聖場所,平常不用來炊煮。
3 穿過中門後便來到放置有櫥櫃和餐具櫃的跑廊。
4 表情豐富的屋架。天花板上設有採光用的天窗,適度引入光線。
5 架子上供奉三寶荒神,並裝飾有荒神松和榊,另外有七尊布袋神像。
6 磚造的灶台。從灶口可看出經年累月使用的痕跡。

		4		
		5	3	1
				2
		6		

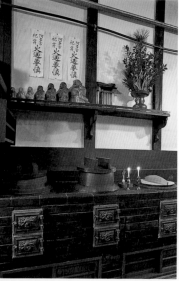

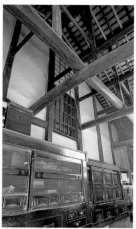

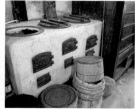

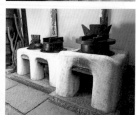

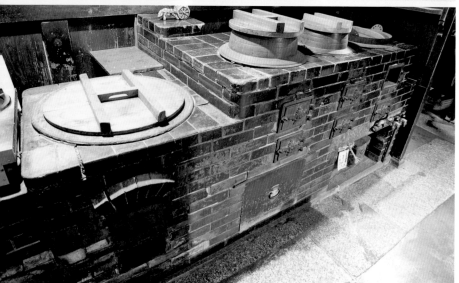

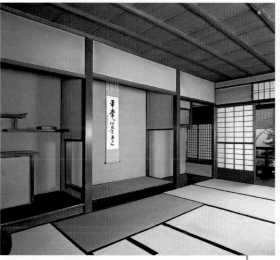

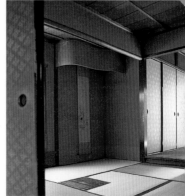

1 與小堀遠州淵源深厚的茶室中的釣床 (*)。竹製落
　掛 (橫木) 與小牆略微傾斜，橫亙於兩牆面之間，將
　榻榻米房間劃出一小角，作為床之間使用。
2 茶室的釣床。呈葫蘆形曲線的華奢小牆劃出一方空
　間，作為床之間使用。
3 將二樓座敷改建成敷舞台。床之間為踏込床 (*) 形
　式，給人室內空間寬闊之感。
4 付書院可透光的欄間和障子。
5 二樓座敷。一邊有違棚，另一邊則有上袋，採平書
　院 (*) 設計。
6 地袋、上袋、違棚。

* 床之間的一種，沒有床板和
　床柱，僅於上方的小牆下端
　架設橫木而成。
* 床之間的一種，沒有床框，
　床面與榻榻米等高，並鋪設
　有木板或榻榻米。
* 歌舞伎表演用的舞台。
* 付書院的簡略版，書院窗不往緣廊外推。

町家のデザイン

床之間

5	1
	2
6	3
	4

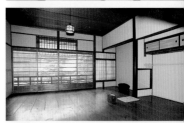

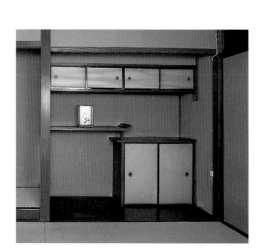

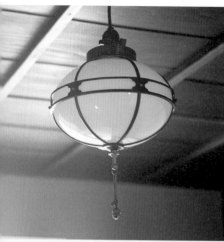

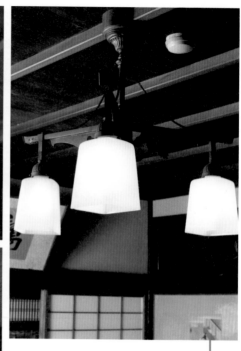

3		1
	4	
5		2

1 配合高格調書院的瓦斯燈
　風格燈具。黃銅製的接線
　盒也相當新潮。
2 染付陶器製的接線盒。燈
　具垂掛於天花板時需要的
　接線盒亦可見其意趣。
3 以黃銅裝飾的玻璃燈罩下
　垂掛著流蘇，用於高格調
　的和室。
4 中國風燈罩。玻璃窗也採
　同一設計。
5 以模切方式製成的乳白玻
　璃製燈罩。

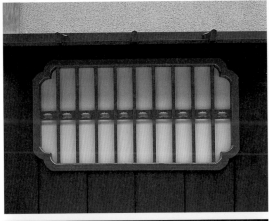

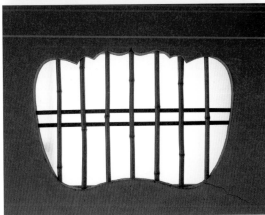

2	
3	1
4	

1 將帶皮蘆葦編織成格子狀後，於各處纏
　上藤蔓。
2 上了漆的下地窗，設計細膩。
3 數寄屋風的別館裡的下地窗。
4 墨蹟窗。

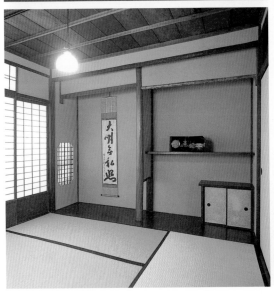

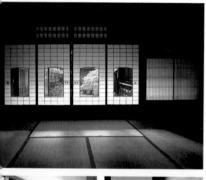

建具・隔障・結界

6	1
7	4　2 3
9　8	5
10	

1 下半部嵌有玻璃的雪見障子。從玻璃看出去的庭園風景有如四幅畫作。
2 障子的和紙上貼有紅葉。
3 京唐紙上突起的五七桐紋，外框以生漆塗裝。
4 儲藏室的門為平行推拉的丸棧戶。
5 御簾上繪有唐裝人物的圖樣，彷彿御簾原有的紋路般自然生動，在光
　線照射下隱隱浮現。
6 設有腰板的葦戶。中間開有無雙窗，可調整視角和通風。
7 透過葦戶所看到的庭園。綠意盎然，涼意倍增。
8 用來調整日照和風景的竹簾。也可遮蔽外面的視線。
9 葦草編織的屏風。此為竹製屏風，風一吹竹籤便會搖動，互相摩擦發
　出清涼悅耳的聲音。
10 玄關的葦衝立。透過衝立向內望，室內空間更顯深長。

町家のデザイン

暖簾

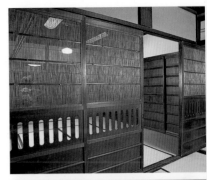

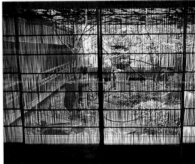

```
┌─────────┐
│    1    │
├────┬────┤
│    │  2 │
│  4 ├────┤
│    │  3 │
└────┴────┘
```

1 印有屋號的暖簾。展現出商家的氣勢。

2 水引暖簾。掛滿整片屋簷下的水引暖簾作為商家的標誌,晚上也不
　會卸下。

3 繩製暖簾。具有驅趕蒼蠅的作用,經常為居酒屋等餐飲業者所用。
　因狀似佛寺用以拂除蚊蟲的「拂子」,也有拂去心靈塵埃的意味。

4 印暖簾懸掛在店廊和玄關廊的交界,或玄關廊和跑廊交界。之所以
　不掛在大門口是為了防汙,也就是不傷害暖簾(即不傷害信譽)之意。

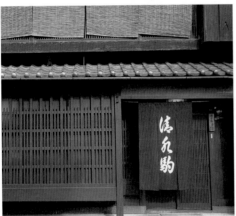

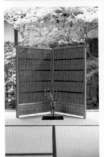

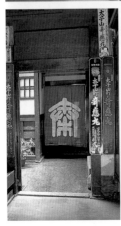

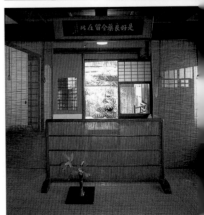

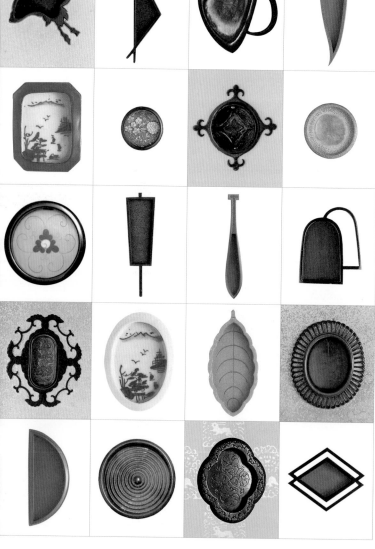

17	12	7	2
18	13	8	3
19	14	9	4
20	15	10	5
21	16	11	6

(1 column placed at the right showing: 1)

1 立鶴　2 光琳笹　3 竹節　4 鐘形鏤空　5 蛋形的引手四周加上菊花花瓣造型的鏤空雕刻，是町家常見的簡單設計（吉田家）。　6 二重菱　7 の字形　8 與小堀遠州所設計的大德寺龍光院密庵（國寶）同一造型的七寶底引手，可見遠州家的家紋「花菱」（野口家）。9 櫂　10 柏　11 引手的基本造型有「木瓜形」、「丸形」和「角形」，此為木瓜形設計，上面刻有美麗的紋樣（布屋）。　12 折松葉　13 四君子丸七寶底　14 末廣　15 清水燒小判山水　16 青銅色渦卷　17 飛向天際的白鶴設計。此為小堀遠州的書院搬遷之時一起納入收藏的東西，為江戶時代作品（野口家）。　18 清水燒隅切山水　19 花唐草丸七寶底　20 周圍作工精細，華奢的設計中可見住民的美學意識（吉田家）。　21 漆半月

60

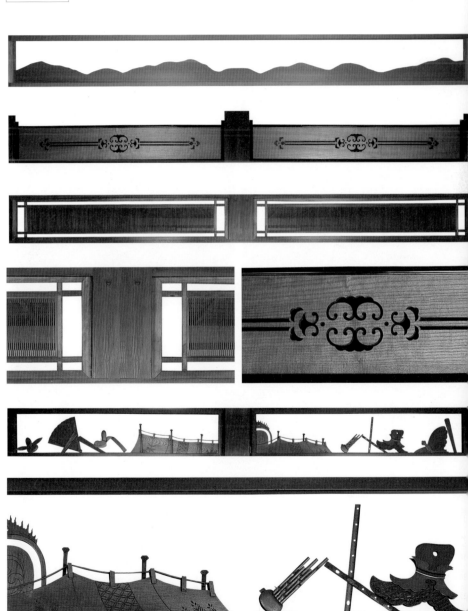

1	
2	
3	
5	4
6	
7	

町家のデザイン

欄間

1　板欄間。紅杉端正的直木紋描繪出遠處群山〔京都北山〕樣貌。

2.4　鏤空欄間

3.5　筬欄間。名稱來自於織布機的機具「筬」。

6.7　以笙、篳篥、火焰太鼓、幔幕等雅樂元素為主題的雕刻欄間，豪華爛漫。
　　由於是從小堀遠州的宅邸移過來的，和同一宅邸的書院一起搬遷到中京
　　區的野口家。欄間據說完成於桃山時代。

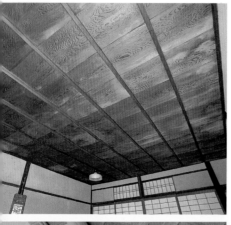

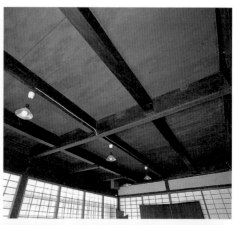

2	
3	1
4	

町家のデザイン

天花板

1 大和天井
2 竿緣天井
3 掛込天井。屋外的屋簷向室
　內延伸形成斜面，將該斜面
　直接做成天花板之設計。上
　面開有採光與通風用的天窗。
　此處掛込天井搭配薄木板編
　織而成的網代天井，常見於
　茶室的天花板。
4 格天井

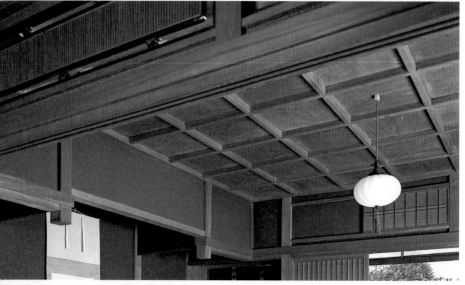

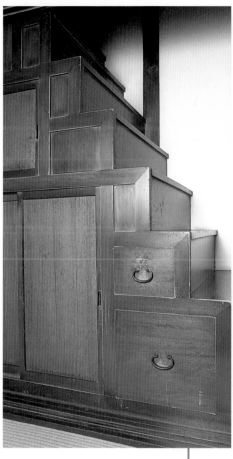

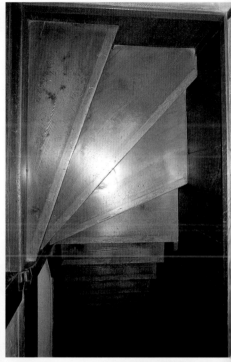

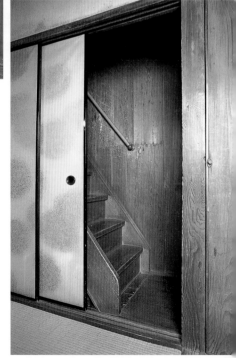

樓梯

1 坡度陡急、部分呈螺旋狀的
樓梯。
2 町家的樓梯大多隱身壁櫥內。
3 箱樓梯。這戶人家的箱樓梯，
左側平行推拉門裡面是餐具
櫃。家家戶戶使用習慣不同，
箱樓梯的組成和配置也各見
巧思。

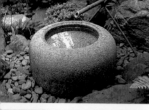

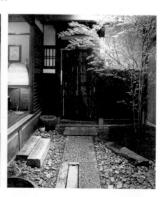

庭石・延段

4	3	1
5		
6		
	7	
9	8	2

1 物見石（庭石的一種，位於蹲踞正前方，是眺望茶室內匾額的最佳位置）
2 切石組成的延段
3 沓脱石
4 鐵缽形手水缽
5 水滴鑿穿自然石形成的蹲踞
6 布泉形手水缽（遠州風格）
7 手水缽與照亮手邊的石燈籠
8 大小相似的石頭密集鋪設而成的延段
9 棗形手水缽

町家的修繕

定期保養修繕、更換家飾家具，只要用心生活，町家會愈住愈有感情。以下介紹町家各領域的工匠，也可視其為町家的醫生。

大工

懷著對木材的敬畏之心，堅持適材適所的名工

山本興業株式會社

山本 隆章

木工雖然通稱爲「大工」，其實有各種不同的類型。從負責一般住宅的家屋大工、專攻寺社建築的宮大工，到專擅茶室、料亭和町家座敷等數寄屋建築的數寄屋大工等，各有專門的領域。山本隆章便是專攻數寄屋建築的數寄屋大工。

從事町家的修復工作，他也擔任住宅或寺院的茶室、料亭、旅館等數寄屋建築的工頭，經手的代表性建築有大德寺黃梅院的茶室與高台寺附近的旅館等。他曾赴法國吉美東洋美術館建造茶室，爲日本數一數二的數寄屋師，亦協助修復文化財。山本不僅是木工，也是數寄屋建築的工程總監，負責統合水泥施作、屋頂、庭園、建具等各領域的工匠。施作時，除考量建物的地點、風土、採光和通風等要素，他會站在使用者和住民的立場思考。

誠如山本所言：「若是茶室，則不能忘卻茶之心；若爲住宅，則需從住民的角度出發。」

山本最不輕易妥協之處便是木材。他親自入山尋找合適的木材，並擅長將所選的材料用在最適當的地方；一旦他認爲某處適合，就算木材本身稍有彎曲，也會直接使用，不刻意刨削。山本工作時之所以能夠如此保有彈性，當然要歸功於擁有豐富的木材知識，並懂得將木材特性發揮到極致。但光是這樣還不夠，如果沒有茶道孕育出來的高度美學意識，以及對樹木、土地等大自然的崇敬之心，是不可能成就如此事業的。

數寄屋建築師特有的作工，纖細美麗。

山本興業株式會社

總公司地圖 105 頁 ／ 606-0005 京都市左京區岩倉南池田町 45 電話 075-701-6696 傳真 075-701-6393

衣笠事務所地圖 105 頁 ／ 603-8315 京都市北區衣笠荒見町 13-12 電話 075-462-9180 傳真 075-462-6698

將優質的天然空調——土牆的技術傳給下一代

佐藤左官工業所
佐藤 Hiroyuki

土牆因暴露在外的面積廣大，甚至被稱爲「町家之顏」。從事土牆塗裝粉刷的工匠爲何稱爲左官，原因仍不清楚，有一說是來自過去在宮廷內施作時，由朝廷冊封的官名。位於京都市上京區的佐藤左官工業所從江戶時代傳承至今，代表佐藤爲第四代。身爲京都首屈一指的左官職人，佐藤不僅經手許多町家與茶室的工程，爲了將塗裝粉刷的手感與技巧等不易以數值表現的技術數字化，讓大家都能掌握土、茐（＊）和水等材料的比例與分量，他還進行調查與實驗，積極投入研究。佐藤另一個身分便是京都工藝纖維大學特任教授。他表示：「牆壁是左右建物品質的要素，不過看得到的部分相當有限。牆壁的價值不只在於塗裝完成的牆面，內部構造更是重要。可是，如果不破壞

建物，卻又看不到前人的技術。對於技術的學習來說，看不到內部構造的牆壁更是阻礙學習的一大障礙。」土和鏝（＊）適合與否、土和茐的分量、養土的時間、土牆的空調與防火機能等，佐藤一一分析塗裝粉刷的技術和土牆的機能，以數值表示並製作成手冊，希望將技術傳承給下一代。其成果有助於土牆的宣傳，讓更多人知道不僅對人、對住家，甚至對環境都很友善的土牆之魅力。

＊添加於壁土的植物纖維材料，用來補強壁面，防止龜裂。
＊＊即鏝刀、抹刀、抹牆用的工具。
＊＊＊堰頭：裝設於牆壁或梁柱、用來支撐梁或架子等凸出牆面的部分。

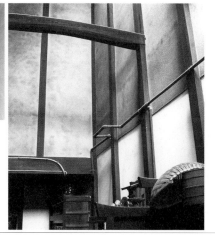

右／修復後的火袋與牆壁。
中／走廊的牆壁爲「大津壁」，壁面平滑光潔。
左／京都市內町家的日式倉庫內的堰頭（＊）。下緣部分的塗裝有如蝦尾，又稱「海老尻」。

佐藤左官工業所

地圖 105 頁／ 602-8362 京都市上京區御前通下立賣上行仲之町 296 電話 075-461-1278 傳真 075-461-7446

配合京都風土，打造耐震的瓦製屋頂

光本瓦店

光本 大助

沿著道路兩側呈一直線排列的瓦製屋頂，說這是京都的市街之美一點也不為過。京町家一樓面對道路的屋頂多鋪設線條簡單的「一文字瓦」，一文字瓦構成的橫線與格子窗的直線形成對比，也是京町家的一大特徵。不過，阪神淡路大地震時大量木造建築傾倒毀壞，沉重瓦片鋪設的屋頂不耐震的消息傳了開來。或許也因為如此，屋瓦漸漸消失在京都的市街風景中。

「為了讓木造建築的卯眼和榫頭能夠牢牢接合，屋頂需要一定程度的重量才行。我們瓦片業界在京都大學防災研究所的協助下做了實驗，結果發現，只要在房子的棟木旁架上補強的芯材，棟木就不會毀壞；再說，現在不像以前會在屋頂上堆疊大量的土，瓦片重量也減輕很多，現在已經可以做出耐震的瓦製屋頂了。」光本大力強調。

「瓦製屋頂可吸收太陽熱能，就算夏天也能保持涼爽；冬天時熱能蓄積在屋頂下，不易發散，家中因此得常保溫暖。具有如此機能的瓦是避暑防寒的優質建材，為了節能，也為了維持市街景觀之美，我們實在應該重新審視瓦的機能與美。」

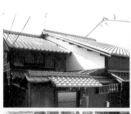

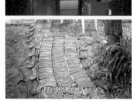

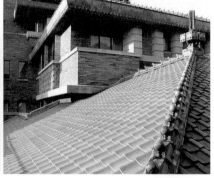

右上／光本製作的鬼瓦，逗趣可愛，讓人愛不釋手。
右／瓦製屋頂冬暖夏涼，相當環保。
左上／收束町家表情的一文字瓦。
左下／將瓦片縱向埋入地面而成的小徑，充滿個性。

光本瓦店

地圖 105 頁 ／ 603-8487 京都市北區大北山原谷乾町 117-8 電話 075-461-5253 傳真 075-464-3358

榻榻米

六十四目的正統京都榻榻米，從京都送往全國各地

嵯峨藤本疊店
藤本 正

嵯峨清涼寺（釋迦堂）門前的藤本疊店是榻榻米專門店，從事茶室、數寄屋建築和町家的榻榻米的製作與鋪設。一開始藤本疊店只負責加工，將備後、備前（*）、八代（*）等地藺草農家所生產的疊表製成榻榻米（*），後來可編織短編目數六十四目正統京間（*）的手工織機慢慢替換成大正時代的動力編織機，只能編織出六十二點五目，藤本疊店於是自行開發可編織京間的動力編織機，也開始製作疊表。藤本疊店將自家的疊表銷往全國的榻榻米店，並依各地方茶室與數寄屋建築的需求，提供適合的疊表。換言之，地區的榻榻米店僅向藤本疊店購買疊表，再自行加工製成榻榻米。

「榻榻米由藺草、稻稈和布疋等材料製成，是可調節溫濕度的天然素材，在高溫多濕的日本，特別適合用來製作地板。此外，日本人有不踩踏榻榻米邊緣的習慣，茶道對於榻榻米的目數也有規定，在這方面榻榻米可說發揮了相當大的作用。鋪設榻榻米的座敷既可當起居室也可當寢室，空間有限的住宅可依需求靈活使用。榻榻米有這麼多優點，實在想讓更多人知道。」當家的藤本正如此表示。至於榻榻米的保養，一般來說使用三年後翻面，再用兩年後更換疊表較為理想。如果要讓古老町家重新散發清新香氣，則應五年更換一次榻榻米。

備後為今廣島縣。
備前為今岡山縣。
*位於熊本縣。
*榻榻米由「疊表」、「疊床」、「疊緣」三部分組成：疊表為榻榻米的表面，由藺草莖編織而成；疊床是榻榻米的內層，裡面填滿壓縮的稻草；疊緣為榻榻米四緣的布邊，用來包覆疊表和疊床。將疊表覆於疊床之上，再縫上疊緣即成榻榻米。
*榻榻米的尺寸，主要於京都附近使用，另有關東間，大小為 191 公分乘以 95.5 公分。即關東地區使用的榻榻米尺寸。

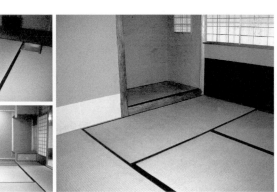

藤本疊店經手眾多茶室與數寄屋建築，此為其所鋪設的榻榻米之例。
京都迎賓館亦可見其精湛手藝。

嵯峨藤本疊店
地圖 106 頁 / 616-8422 京都市右京區嵯峨釋迦堂大門町 27
電話 075-861-0174 傳真 075-882-0172 http://www.11.ocn.ne.jp/~shitone

凝鍊了京指物師技藝的日式燈具,點亮生活,提升照明質感

井川建具道具店
井川 幸雄

夷川通自江戶時代以來便以「指物師(*)的街區」為人所知,其中從烏丸通到寺町通這一段,現在也是京都有名的家具街。從烏丸通往東轉進夷川通,會看到寫著「新品與舊物」的招牌,這家既販售新品,也經營舊建具(拉門、拉窗)生意的店家便是井川建具道具店。

近年來,網代(*)和鏤空雕刻等作工精細的舊建具人氣高漲,店裡擺滿了舊建具,都要滿到大馬路上了。除了障子、舞良戶等建具,亦可見欄間和座敷簾等物品。

「最近有不少人將建具用在其他地方,例如舊建具改造成桌子,或作為隔間使用,創意之豐富,連我都要大吃一驚。其他又好比用蝶番(*)連結兩扇小型的雲障子,當作風爐前屏風使用;又或是在欄間上加裝支撐用的腳,整個當成結界使用……。正是因為前人製作的建具作工細膩,才能催生出新的發想。」現任當家井川幸雄如此說道。現代的公寓大廈部分設備和舊建具尺寸不合,井川也會幫忙修理,或加裝支撐用的腳,或將建具的寬幅改小。井川建具道具店客源眾多,有些人想使用建具,有些人則是想把建具擺在店裡展示,有些人想把建具用於室內隔間等,使用方法千變萬化。除了一般客人,整修町家的工務店或建築師等專家也常造訪這家古老而創新的建具店。

*木工藝職人。「指物」是組合鑲嵌木材所製成的器物。
*用薄的檜木板、竹子或蘆葦編織而成的物品。
*連接兩個固體,使兩者之間可轉動的金屬裝置;鉸鏈。

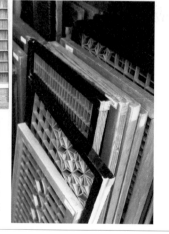

右/店裡擺滿了前人製作的古建具,作工細膩,足見手藝之精湛。在店裡挖寶、尋找自己喜歡的設計也是一大樂趣。
上右/附有腰板的葦戶。腰板為鏤空雕刻,看起來舒適涼爽。
上中/嵌在中戶上的格子形木板門。據說也有人將木板門結合玻璃,改造成桌子或陳列台。
上左/「這原本是做什麼用的?」就連井川也歪頭不解的蘆葦製建具。可能是用來裝飾牆壁或天花板,或作為隔間之用,為一激發想像力的拼貼式葦戶。

井川建具道具店

地圖 106 頁 / 604-0852 京都市中京區夷川通烏丸東入電話 075-231-2646 傳真 075-231-2646

自由搭配，用途廣泛，用唐紙為住居增添藝術氛圍

唐長
千田 堅吉

日本唯一一手工製作唐紙的「唐長」創業於江戶時代初期。店裡流傳下來的印版，包括江戶時期以來的印版在內約六百五十枚。第十一代當家千田相當珍惜這些印版，除了用它們修復桂離宮等文化財，也投入襖紙、畫板等藝術作品之創作。此外，他也提出活用唐紙的提案，像是將色彩豐富的唐紙用於壁紙、櫥櫃櫃面等室內裝潢，或是明信片等文具上。唐長的唐紙可於唐長修學院工房或其位於 COCON 烏丸的店鋪訂購。每一款唐紙雖然都是以前就有的紋樣，但設計新穎，符合現代人審美觀。室內拉門就不用說了，用於明信片或廚房牆面也都搭配得相得益彰，整個空間散發出一股獨特的風格與優雅。經過時間淬鍊與淘汰後所完成的設計，才有如此力量。

唐紙分為公家用、寺社用、茶家用和町家用，雖說依各自喜好粗略分為這幾類，不過紋樣、印刷色、配色等皆可自由選擇，可依各空間的用途調整搭配，讓人開心。

「紋樣是固定不變的。話雖如此，但配合時代的氛圍將紋樣應用在各種事物上，這便是流行。我會繼續探索唐紙的各種可能性，將日本美麗的紋樣傳給下一代。」千田道出自己的夢想。

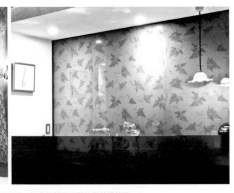

右／唐紙結合玻璃，用來裝飾廚房壁面。燈光照射下美麗紋樣若隱若現。
左／千田的公寓。他提出各種活用唐紙的提案，並以自家為展示間。圖為設於客廳一角、兩張榻榻米大小的茶室。客廳之外，木板門、壁紙、天花板、冰箱、餐具櫃後面的牆壁、衛浴空間的櫃面、床單等，處處可見活用唐紙之例。

唐長　http://www.karacho.co.jp

修學院工房地圖 105 頁／ 606-8027 京都市左京區修學院水川原町 36-9 電話 075-721-4422 傳真 075-721-4430
兩替町店地圖 106 頁／ 604-8173 京都市中京區兩替町通三條上行西側電話 075-254-3177 傳真 075-254-3176
COCON 烏丸店地圖 106 頁／ 600-8411 京都市下京區烏丸通四條下行 COCON 烏丸 1F 電話 075-353-5885 傳真 075-353-6996

引手・釘隱

引手、釘隱等裝飾用金屬配件，充分展現屋主品味

西村健一商店

西村孝之

室內拉門的引手、長押(*)、建具的蝶番等，這些日本家屋上的裝飾用金屬配件體積小又不顯眼，卻可提升空間格調，營造侘寂風情，是表現屋主的堅持與品味的裝飾小物。就像提到和服會想到帶留(*)，提到洋裝則想到耳環或胸針，這些「小物」小歸小，卻有畫龍點睛之效，讓空間頓時增色不少。

位於下京區高倉松原的西村健一商店以屋號「Obeya 平安京」為人所知，是一家專營裝飾用金屬配件的老店。「正因為引手和釘隱體積小，更能充分展現屋主的巧思與玩心。不過，若是座敷或佛堂等講究禮法的空間，或茶室之類有一定規範的房間，金屬配件的設計必須和房間格調有統一感。如果不是這類

房間就無所謂，譬如可將繪有茄子或蕪菁圖案的染付陶器製用在廚房，或是將硯箱形狀的引手用於書齋，充分發揮玩心，讓人眼睛為之一亮。」當家的西村如此建議道。

引手之外，「Obeya 平安京」也販售釘隱、蝶番、各式釘子、屏風金屬配件等，甚至連插座蓋板都有，種類繁多；金屬之外，店裡也備有漆、陶器、木製品等各種材質的商品，協助客人打造住居之美與生活樂趣。

＊連接柱子和柱子的水平橫木。
＊遮蔽釘子的金屬裝飾物。
＊和服腰帶上的裝飾配件。

釘隱　五枚笹　扇形

蝶番　櫻　蝶

引手　圓形　三本松　四角形　梭狀　蛋形　硯台

西村健一商店

地圖 106 頁 / 600-8085 京都市下京區高倉通松原上行 電話 075-371-6177 傳真 075-351-1807 http://www5.ocn.ne.jp/~obeya/

座敷簾・簾子

用營造出日式風情的座敷簾和簾子，打造兼顧自然與生活情趣的環保新提案

久保田美簾堂

久保田 晴司

夏天的京都如蒸籠般燠熱難耐，為了安然度過酷暑，京都大部分的人家每到換季時，除了衣物之外，居家用品也會換成夏天專用的版本，即居家環境大換季。拉門、拉窗等建具換成夏天用的葦障子或座敷簾，遮光同時確保通風，光是這樣便足以讓人感到涼爽。陽光穿過細竹或葦草灑下波紋光影，座敷裡鋪設了質地輕透的鋪墊，看著看著都能感受到陣陣涼意。夏天的京町家饒富趣味，可說是最具看頭的時節。而這一切都是可透光的建具和隔障所創造出來的風情。

專門製作簾子和座敷簾的職人稱為簾師，位於京都市下京區的久保田美簾堂的當家久保田晴司便是其中的佼佼者。「過去，家家戶戶都會配合季節改造居家環境，不過有了空調後，幾乎所有的家庭整年都使用同一組建具，葦障子需求不再，結果反而使得葦障子的數量愈來愈少。」久保田說道。也就是說，固定收割蘆葦反而可以確保蘆葦的群生。京都的簾師主要以琵琶湖的蘆葦來製簾，琵琶湖蘆葦群生與否與他們的生計息息相關。考量到對環境的影響，久保田除了傳統的建具，也投入製作新式的簾製隔障，提出兼顧自然與生活情趣的環保新提案。

右／具有一定高度的隔板。其功能在於提供緩衝、遮蔽視線，而非將空間完全切分開來。
中／確認尺寸後才製作的座敷簾。不僅適用於和室，座敷簾也為西式房間和公寓大樓增添日式風情。
左／創業於明治16年的久保田美簾堂。

久保田美簾堂

地圖106頁／600-8096京都市下京區東洞院通佛光寺下行電話075-351-0164傳真075-351-0194

日式照明

町家的
修繕

凝鍊了京指物師技藝的日式燈具，點亮生活，提升照明質感

和田卯
和田 泰彥

明治時代初期創業的「和田卯」是日式燈具專賣店，專營融合了京指物（＊）技藝與和紙手感的工藝品風照明器具，如露地行燈、奉書行燈、座敷用電燈等。除了店內展示的各種日式燈具之外，也接受客製化訂單。「我們會請客人先參觀店裡的展示品，再告知想要的成品，譬如比A燈具小一點、要採用B燈具的鏤空設計，或是最後要上漆等等，我們會一回應客人的要求。成品尺寸、設計樣式、對素材或最後完工階段的要求、預算為何等，都會詢問客人後，一件一件手工製作。日式燈具融合了挽物（＊）、曲物（＊）、指物等京都引以為傲的傳統技術，加上用的是美濃和紙等手感纖細的素材，因此不僅與古色古香的町家極為相襯，就算是擺放在西式風格的空間裡，也

能營造出柔和的氣氛。我們希望客人不要只是使用吊掛於天花板上的直接照明，而能巧妙利用行燈等間接照明，為居家環境增添柔美的氣氛。」現任當家和田如此表示。

和田卯另一大魅力在於提供永久維修，包括燈具修繕、和紙替換等等。日式燈具提升了居家照明的質感。

＊京都的傳統木工藝技術。
＊以轆轤製成的木製器物。
＊將薄木板彎曲製成的器物。

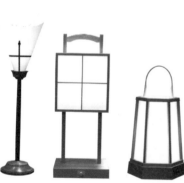
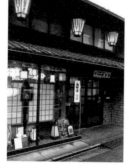
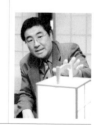

右／ 和田卯面向高辻通，店裡展示著町家行燈與和紙電燈等各種日式燈具。店家也接受竹籤修繕或更換和紙的委託。

左／ 六角形的露地行燈、四角的町家行燈、充分展現轆轤技術的奉書行燈。

和田卯

地圖 106 頁 ／ 600-8060 京都市下京區高辻通富小路西入電話 075-351-2291 傳真 075-351-3740

庭園

保存町家與生活之美，探索坪庭新的可能性

株式會社寺石造園

寺石隆一

對於門面狹窄、屋內深長的京町家來說，庭園是不可或缺的空間。

各町家依規模大小，於屋內設置一座、兩座或三座庭園；這些庭園具有通風和採光的機能，更營造出京町家特有的風情。不同於郊外型住宅的庭院，町家的庭園用來觀賞，不是讓小孩在裡面玩沙或烤肉用的，因此園內依作庭規則設置了植栽、飛石和石燈籠，並定期請庭園師入園維護整理，這是過去京都的生活型態。如此一來，不但庭園可常保美觀，住民對於庭園的鑑賞力也會提升，美得以深入日常生活之中，這是定期維護庭園帶來的效果。不過到了現在，庭園師與住民距離愈來愈遠，管理知名茶室的露地或寺院的庭園變成庭園師的主要工作。寺石也不例外，目前工作多以飯店的日本庭園或料亭為中心。

他表示：「為了保存京都的住居文化，同時也豐富生活，希望大家多多親近庭園這個近在咫尺的大自然。因此我希望大家不要客氣，善加利用庭園師的知識。」造園家寺石不僅擅長傳統庭園樣式，也積極追求挑戰，目標是製作出適合各地風土，並符合現代人審美觀的日本庭園。

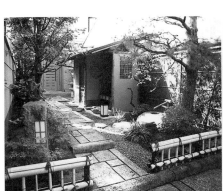

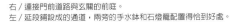

右／連接門前道路與玄關的前庭。
左／延段鋪設成的通道，兩旁的手水鉢和石燈籠配置得恰到好處。

株式會社寺石造園

地圖 105 頁／ 616-8264 京都市右京園梅畑藪之下町 4-1 電話 075-873-1905 傳真 075-873-1906

竹材工程

表情豐富的竹材，營造出
京町家柔和與優美的氛圍

橫山竹材店
董事長
橫山 富男

位於上京區的老店橫山竹材行創業於大正八年（一九一九），除了竹材批發，也經營竹籬、茶室的網代天井等生意，並販售竹子或木頭建材、竹製雜貨小物。

對於品質要求甚高的客戶不在少數，像是計畫整修町家或經營飲食店的客戶會直接來店參觀現有的製品和素材。為滿足客戶需求，除了竹子之外，店裡也提供檜木片或杉木片編織的網代、籐蓆以及格天井的素材，甚至連銘竹製的插座蓋板都有，其中又以豐富座敷表情的網代天井種類最為齊全。此外，橫山竹材店也提供價格公道的製品（一塊榻榻米大小約三千日圓，施工費另計），同時配合客戶的需求，針對和風、洋風，甚至是異國風格開發適合的竹材。「竹子是所有建材中唯一有弧度的素材，加上彎曲的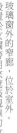角度、竹節等模樣都不一樣，每根竹子各有特色，非常有趣。我希望大家能將表情如此豐富的竹子輕鬆應用於居家生活之中，為此我們準備了大量商品，品項齊全，這點我有自信。」第三代當家橫山說道。

店內商品從筷子、竹籠等餐具，隔板、高級竹簾、電燈燈罩等日用品，一直到下地窗、天井、濡緣（＊）、犬矢來、庭園的竹籬和袖垣（＊）都有。竹子營造出京町家柔和與優美的氛圍，是讓人想要重新檢視的素材。

＊玻璃窗外的窄廊，位於室外。
＊設置於玄關旁用來遮蔽視線的竹製籬笆，外型近似和服的袖子。

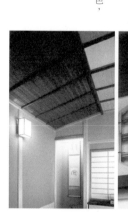

右／矢竹製的下地窗，堅固耐用，散發光澤。
左／使用萩的天花板材料鋪設的庚申天井。

橫山竹材店

地圖106頁／602-8062京都市上京區油小路通下長者町上行龜屋町135 電話075-441-3981（代）傳真075-432-5876
http://www.yokotake.co.jp/

町家生活的習慣與智慧

京町家之美，即生活其中的人們的日常之美。

住民活用町家每一寸空間，種種巧思不但豐富了生活，也滋養了心靈。

町家因而愈見優雅洗鍊，整個街區也得以維持美麗樣貌，繼續保存下去。

打掃家門、
灑水去塵

維護市街整潔，確保家戶自立

直到大約四、五十年前為止，京都的町家都還是以「打掃家門」拉開一天的序幕。這裡的打掃，指的是早飯前簡單的掃除工作：起床後梳洗、更衣，隨即持掃帚、水桶出門，清掃家門前的道路，同時灑水避免產生揚塵。各家的打掃時間不盡相同，有早有晚，但若只因自己早了一步，就順道連鄰居的家門口都掃好掃滿，可是會犯大忌。京都人非但不會感謝你，還當你是「雞婆」、「多管閒事」。日本的農漁村有「結」與「舫（催合）」等社區共同體分工合作的制度，左鄰右舍互伸援手、彼此幫忙，這在大部分的市村町都被視為美德，但在京都卻恰恰相反。乍看之下似乎違背常理，但背後可是有著京都──一座注定要成為首都的城市──才有的緣由。

過去京都身為日本首都，就像現在的東京一樣，聚集了各式各樣的人。在這樣一個生活習慣與價值觀紛陳的社會中，為讓所有人以一介市民的身分平等地往來，家家戶戶在公領域，也就是「町」裡面，必須負起最低限度的責任，其中最基本的，便是家門前公用道路的掃除工作。若不小心越界，會造成鄰人的心理負擔，反之亦然。被迫接受好意的一方心生愧疚，主動幫忙的一方則感到優越，兩者都會破壞原本對等的人際關係，因此無論如何絕不侵門踏戶，擅闖他人領域。這便是京都人極為重視的「人不犯我，我不犯人」精神，也是禮貌。乍看之下似乎顯得有些冷漠，但整個街區因而得以培養出獨立自主的精神。不論是家庭或個人間的往來，京都人對於親近而生狎暱，或是依賴他人好意等行為無比嫌惡，若說這是京都人的氣質也不為過。

然而到了晚近的京都，真能做到每天灑掃庭除的人家愈來愈少了。美化市街景觀自不在話下，同時為了培育生活中的美學意識，也為了喚起家戶、家戶的社會責任，實在有必要重拾「打掃家門、灑水去塵」此一古都的美好傳統與習慣。

78

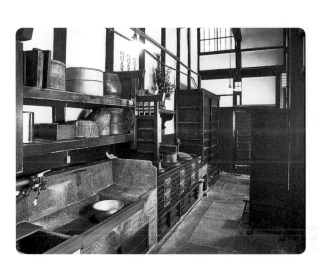

玄關的禮節

玄關規範下的人際往來

京町家種類繁多，有表屋造、仕舞屋造等式樣，其中最為人所知的典型為表屋造町家：屋型縱深細長，被稱為「鰻魚的睡床」，其中作為出入口使用的「玄關」不止一個。「玄關」在不同的場合中或迎接客人入內，或拒人於千里之外，有時還有支配他人的功能。

第一道玄關是面對道路的大門。若是商家或職人店鋪，大門幾乎都可以自由出入。換言之，只要是有生意往來的客人，必須到位於道路延長線上的工作場域「店之間」談事情，都可以任意開門入內。

如果是表屋造町家，第二個玄關則為主屋左側或右側的玄關棟，後方大多設有坪庭。這是表屋造町家的正式玄關，為一設有式台和舞良戶的高級空間，只有正式受邀的客人才能由此入內。換言之，此為正式玄關。

另一方面，附近的主婦或親戚朋友等關係親近的人因私事來訪時，通常會默默穿過大門，經過玄關間，一直往內走到內玄關的中門前才出聲呼喚町家主人。中門裡面是私人空間，有「跑廊」和「台所」，也就是現在所謂的LDK（＊）。不過，就算穿過中門，進入跑廊的水泥地，仍有一道約四十公分寬、向外凸出的隔板矗立眼前，防止來客窺看台所動靜。町家主人若未開口道「請進」，客人不會擅自越過隔板而入，這是町家住民間無須說破的默契。名為「嫁隱」的隔板像是一道結界，讓町家女主人得在其掩護下快速整理服儀。雖說此結界不甚牢靠，若有意窺看仍可得其門而入，但它依然是拒來者於門外的裝置。

像這樣建立起重重玄關──結界，並依目的、場合與主客的遠近親疏默默劃分使用，便是京町家的玄關，是由建物所控制、依不同的人際關係劃分使用的裝置。

＊ Living, dining, kitchen 的略稱，即客廳、飯廳和廚房。

住家改建

依循四季流轉的生活之美

冬嚴寒，夏悶熱，京都出乎意料並不是適於人居的城市。尤其夏日暑氣蒸騰，連平安時代的女流作家清少納言都稱其為「無與倫比之熱」，為之愕然。這是盆地都市京都特有的氣候。路面反射陽光產生的熱氣聚積在盆地底部，整座城市像個大蒸籠般燠熱難耐。面對如此酷暑，京都人如何安然度過？方法就在於「住家改建」。此處的改建並不是把房子打掉重蓋，而是將家中的拉門拉窗、坐墊地墊等，全換成夏天專用的版本。換言之，就是居家環境大換季。

一進入六月，京都人便把家中的襖和障子換成葦戶，並掛上典雅的座敷簾。座敷也鋪上籐筵（籐製草蓆）或油團（和紙製成的地墊）等觸感涼爽的鋪墊，光用眼睛看都能感受到陣陣涼意；居家環境為之一變，為即將到來的酷暑做好準備。人在座敷中，隔著吊掛簷下的葦簾和垂掛座敷簾望向庭園，涼意頓上心頭。夏天的座敷充滿雅趣，稱之為京町家實力所在一點不為過。為了順利度過炎夏，有些人家也會在其他地方下功夫，例如吊掛風鈴、設置竹籤製隔板，風一吹便發出細微聲響，耳朵也感受得到涼意。又或是將燈罩換成玻璃或竹製燈罩，稍微調暗燈光等等。當然，其他的日常用品、餐具器皿等也會更換成夏天專用的版本。

更讓人佩服的是前人發想出來的生活智慧，也就是在夏天灑水。表屋造町家為了通風與採光，會設置坪庭和奧庭，分別面對玄關間和奧座敷。往庭園內灑水可以規模更大的町家，甚至還會在家中各處設置其他小庭園。往庭園內灑水可以冷卻室內空氣，不過並非每個庭園都灑水，而是讓其中一座庭園保持乾燥。因為有被水濕潤的庭園和乾燥的庭園，空氣產生對流，微風便從飽含水氣的庭園流向乾燥的庭園。若將吊掛在濕潤庭園一側的葦簾事先噴灑上水氣，通過葦簾的空氣溫度會更低，這不但是配合四季變化過日子的前人留下來的生活智慧，也是環保節能當道的今日，讓人想要重新檢視的生活文化。

營業中的町家

京都有許多讓人想代代傳承下去的町家。

古老町家經過悉心整修，

並注入現代美學元素，煥然一新，生氣勃勃，

在京都市街發光發亮。

以下介紹這類由町家改造而成的商家。

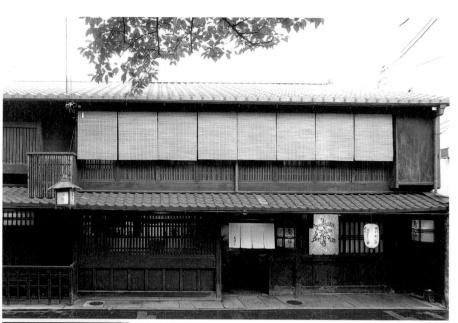
建築有 220 年歷史，散發出一股特有的濃重氛圍。鴨川納涼床出現前便已佇立於此。

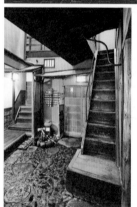

充滿歷史感的老店
鳥彌三

雞肉鍋・京會席料理

天明八年（一七八八）創業的「鳥彌三」是京都首屈一指的老店。建築本身被指定為日本的登錄有形文化財產，內有屋形船風格的房間、鞍馬石砌成的鋪石路等，裡裡外外都相當有看頭。尤其建築正面的格子窗依雞舍（現為等候室）、廚房、倉庫等不同用途，分別使用粗細不同的窗櫺，足見不同時代職人的巧思與匠心。

第八代店主淺見泰正表示：「回應客人的期待，才是待客之道。」可以感受到住民與町家於漫長歷史中建立起來的緊密連結。

鳥彌三
京都市下京區木屋町四条下行
075-351-0555
11:30～22:00
公休日不固定
午餐 4347 日圓晚餐 12600 日圓起
地圖 106 頁

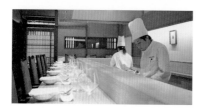

祇園おくむら
京都市東山區祇園町北側 255
075-533-2205
午餐 12:00–15:00 晚餐 17:30–22:30
週二公休
午餐 5250 日圓起晚餐 10500 日圓起
http://www.restaurant-okumura.com/
地圖 105 頁

精益求精，毫不妥協，因而創生出的待客之道
祇園 おくむら

法國料理

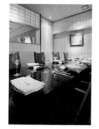

「祇園おくむら（okumura）位於高樓與町家櫛比鱗次的祇園一角。店內整修後走西式風格，整齊擺放著玻璃杯和金屬餐具的吧檯區是全店中心，優美的格子門、青苔蔓生的庭園等町家元素則散見店內各處，營造出舒適宜人的氛圍。「如何讓客人感到賓至如歸？」自一九九九年開業以來，店主兼主廚奧村直樹從未停止思考這個問題。這股精益求精的精神，以及對品質的堅持，持續創生出「祇園おくむら」細膩而富質感的待客之道。

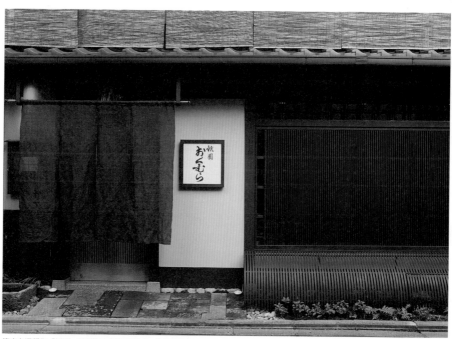

佇立在通稱為「切通」的細窄小徑上的町家，前身為茶屋。

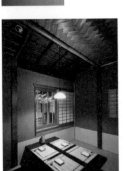

串くら
京都市中京區高倉通御池上行柊町 584
075-213-2211〔免付費專線：0120-13-8488〕
午餐 11:30-14:30 晚餐 17:00-22:30
無公休日
平均價位：午餐 1000 日圓晚餐 4000 日圓
http://www.fukunaga-tf.com/kushikura/
地圖 106 頁

在獨樹一格的偌大店內享用串燒

串くら

炭火串燒

位於商業區的「串くら（kura）」原爲明治時代的吳服店，店內空間寬敞，店長佐伯義典表示：「初次光臨的客人幾乎都會迷路。」不難想見前身的吳服店在當時也是具有相當規模的店家。店內的座敷（榻榻米房間）彷彿圍繞著坪庭和座敷庭而建，風格獨具，能在這樣的空間裡輕鬆享用串燒也是一大樂事。店家表示：「只要客人開心，我們就會深深感覺自己在很棒的環境工作。」除了日本人，似乎也常有外國人士造訪。

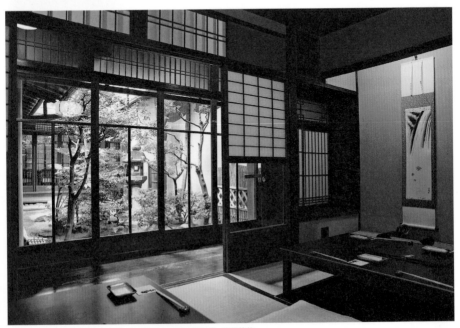

擁有一百年以上歷史的表屋造建築。從房間便可眺望庭園風景，豈不快哉。

84

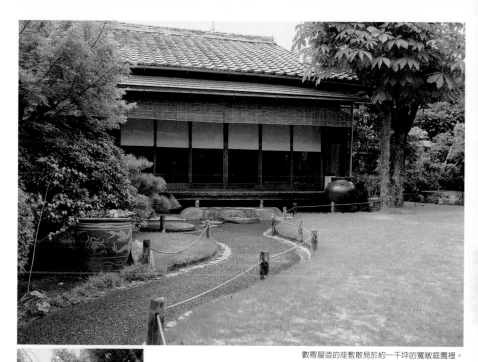

數寄屋造的座敷散見於約一千坪的寬敞庭園裡。

職住一體特有的溫暖

蕪庵

廣東料理

「蕪庵」位於閑靜住宅林立的左京區下鴨一帶。過去為了款待從明治到大正年間擔任西本願寺法王的大谷光瑞，在宅邸內舉辦家宴，並以當時仍不普遍的中華料理宴客，據說這便是「蕪庵」創業的緣起。

第三代店主武田淳一表示：「家中不能沒有生活的氣息。」數寄屋造的座敷仍維持創業當時的原貌，住居也保留職住一體的形式，代代不變。今天「蕪庵」也以歡迎客人到家裡用餐的心情，溫暖迎接每一位上門的客人。

蕪庵
京都市左京區下鴨膳部町 92
075-781-1016
12:00-21:00
週三公休（國定假日除外）
午餐 6300 日圓起晚餐 6300 日圓起
地圖 105 頁

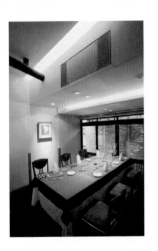

京都引以爲傲的老字號法國料理店「ぎをん（gion）萬養軒」，位於祇園氣氛濃厚的新橋通上。建築本身有一百年以上歷史，外觀殘留著日式茶屋風情，循著鋪石路走進店內後，在眼前展開的卻是滿溢著高級西餐廳氣氛的空間，和、洋之間的切換正是其意趣所在。群青色的地毯上，有一整塊檜木製成的吧檯桌和餐桌，是極具現代感的空間，同時卻又可見坪庭風格的庭園、橫越二樓天花板的屋梁，店家保留昔日町家風情的玩心展露無遺。如此巧妙的空間演出，唯有創業於明治三十七年（一九〇四）的老店才辦得到。

法國料理老店的巧妙演出
ぎをん 萬養軒

法國料理

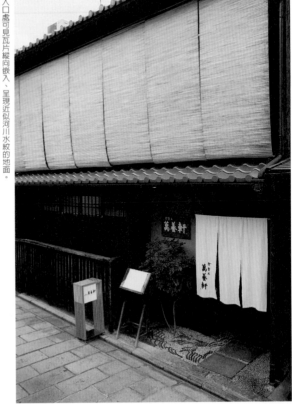

入口處可見瓦片縱向嵌入、呈現近似河川水紋的地面。瓦片是壬生寺的瓦片再利用。（此爲原址特色）

＊ぎをん萬養軒現已遷至新址，新址爲：京都市東山區祇園町南側 570-120　2F
花見小路四条下行（祇園歌舞練場前）

ぎをん萬養軒
京都市東山區新橋通大和大路東入元吉町 48-1（＊）
075-525-5101
午餐 11:30-15:00 晚餐 17:00-22:00
週二、三公休（12 月除外）
午餐 5250 日圓起
晚餐 8400 日圓起（午晚餐服務費另計）
http://www.manyoken.com
地圖 105 頁

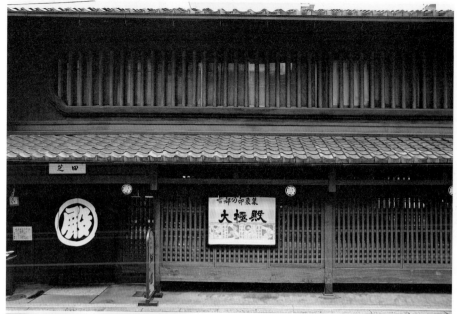

随著時間經過而愈有韻味的格子窗。

「不變的事物」告訴我們的事
大極殿本鋪
六角店栖園

京菓子・日式甜品店

大極殿本鋪
六角店栖園
京都市中京區六角通高倉東入
075-221-3311
和菓子販售 9:00-19:00
喫茶空間 10:00-18:00
週三公休
蕨餅 630 日圓抹茶與生菓子 730 日圓
地圖 106 頁

「柱子要用紅褐色，店裡的牆壁要蜂蜜蛋糕的顏色。」這是整修時老闆娘芝田泰代特別堅持的部分。

這棟已有一百四十年歷史的町家原是住宅兼工作場，二○○二年設置了販賣部與喫茶空間。整修時使用了柿漆和鐵丹等塗料調和色彩，呈現出老建築的味道。「曾有客人表示，這裡跟以前住過的房子一模一樣。我想客人指的不是室內格局，而是町家特有的氛圍。」「大極殿本鋪」正是這樣一棟讓人感受到「不變事物」之溫度的町家建築。

87

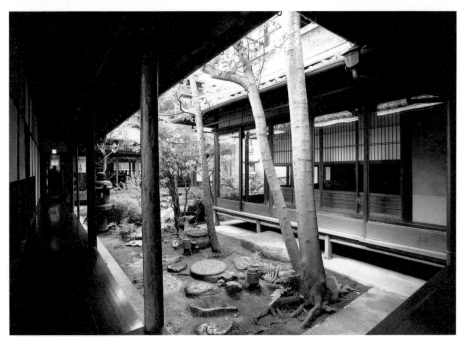

建築內寬闊的庭園與座敷。

納入西方元素的町家

膳處漢 ぽっちり

北京料理・BAR

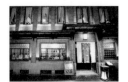

膳處漢 ぽっちり
京都市中京區錦小路通室町西入天神山町 283-2
075-257-5766
午餐 11:30-15:00 晚餐 17:00-22:30　　BAR 17:00-24:00
無公休日
午餐 1600 日圓起晚餐 5500 日圓起（晚餐服務費另計）
BAR 1000 日圓起（入場費 500 日圓）
http://www.kiwa-group.co.jp
地圖 106 頁

室町通上存在感強烈的「膳處漢ぽっちり（pocchiri）」前身爲吳服店，外面是採鋼筋水泥建材的洋樓，裡頭則是有座敷和日式倉庫的町家，爲一和洋折衷的建築。據說內部的町家是在明治時代建成，進入昭和後增建了洋樓和日式倉庫。厚重門扉的日式倉庫現作爲酒吧之用，可一邊欣賞灰泥牆和氣勢驚人的屋梁，一邊品嚐美酒。每年祇園祭時，地下室就成了山鉾「霰天神山」工作人員的休息室，這是從以前留傳下來的習慣。「膳處漢ぽっちり」是積極參與祇園祭的町家之一。

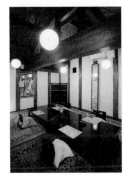

京料理 nishimura
京都市中京區六角通高倉西入北側（＊）
075-241-0070
午餐 11:30-14:00 晚餐 17:00-21:30
週三公休
午餐 2500 日圓起晚餐 8400 日圓起
（午晚餐最遲皆須於用餐日前一日預約）
http://www.ryoankazuki.co.jp/nishimura/
地圖 106 頁

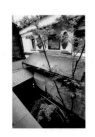

表屋造與大塀造的完美結合

京料理 にしむら

京料理

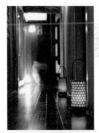

＊現已停業，原址已成空地。

白色暖簾在黑色牆壁映襯下隨風飄動，這是位於六角通的名店──一九七九年創業的「京料理にしむら（nishimura）」。這棟建於明治三十年左右的町家原爲吳服店，後來整修後作爲住家使用，因此店內隨處可見兩種京町家（商家常見的表屋造和住家常見的大塀造）的特徵。董事西村理表示：「兩種建築樣式混合出現，相當有趣。」一邊享用高雅的京料理，一邊尋找昔日表屋造和大塀造的痕跡，或許不失爲有趣的用餐體驗。

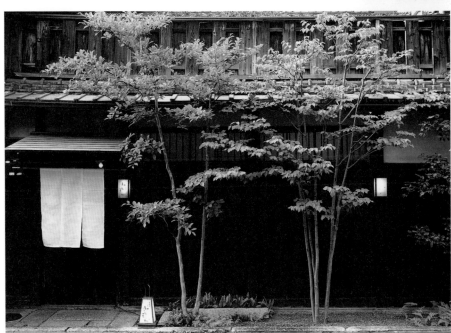

外觀看起來是大塀造式樣，入口和玄關之間設有前庭。

檸檬館大德寺店
京都市北區紫野上門前町 61-1
075-495-2396
11:00-18:00
週一公休（國定假日除外）
店家特選便當 1200 日圓糰子套餐 800 日圓
http://www2u.biglobe.ne.jp/~lemonkan/
地圖 105 頁

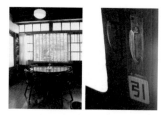

信用合作社變身復古咖啡館

檸檬館大德寺店

Café & Dining

「檸檬館」建於大正末期，前身是信用合作社（相當於現在的信用金庫），經屋主吉岡玲子的先生重新整修後，於二〇〇三年開幕。復古的玄關、高雅的格天井、地板上櫃檯的痕跡等，店內處處可見昔時殘影；西洋古董家具和雜貨小物則讓屋裡飄散著沉著安適的氣氛。吉岡小姐的祖母總把「愛物惜物」掛在嘴邊，由祖母帶大的她耳濡目染下也對老東西情有獨鍾，這份喜愛完全展現在「檸檬館」這棟兼容並蓄的建築之中。

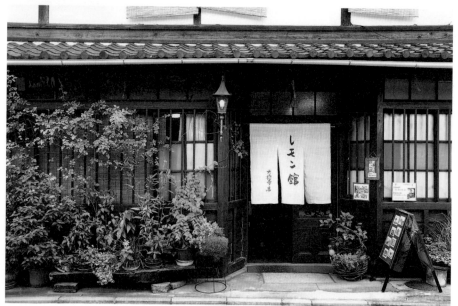

店名來自小說《檸檬》，大正浪漫風格的建築正面與店名極為相襯。

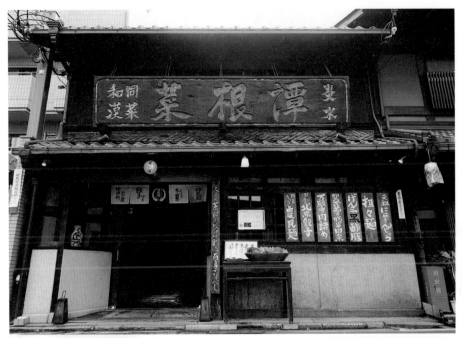

外觀仍殘留著昔日穀粉批發店的影子。

連空氣都美味的中國料理店

菜根譚

中國料理

這棟約一百年前建成的町家原為穀粉批發店，二○○四年以「菜根譚」之姿重新開張。

由於整修時並未破壞町家原有的氛圍，饒富意趣的茶室、棗形手水鉢等設計都保留了下來，看著看著，原屋主沏茶品茗的生活即景彷彿就要浮現眼前。「可以聽到庭園傳來滴滴答答的水聲，所以店裡沒有播放背景音樂。」店長青木俊樹如是說。不妨在緣廊小坐片刻，任憑想像力恣意奔馳，在腦海中勾勒出過去長居於此的町家住民的生活情景。

菜根譚
京都市中京區柳馬場通蛸藥師上行井筒屋町 417
075-254-1472
午餐 11:30–15:00（最後點餐 14:00）
晚餐 17:00–22:30（最後點餐 21:30）
週一公休（國定假日除外）
平均價位：午餐 1200 日圓起晚餐 5000 日圓起
http://www.kiwa-group.co.jp
地圖 106 頁

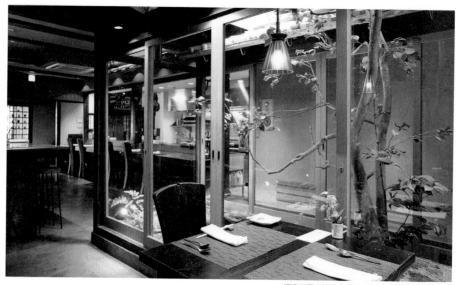

坪庭四周架設了玻璃窗，餐桌椅圍繞著坪庭擺放。

引進新發想的町家

o・mo・ya 錦小路店

法國料理

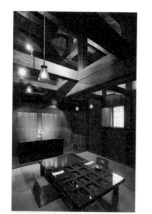

o・mo・ya 錦小路店
京都市中京區錦小路通麩屋町上行梅屋町 499
075-221-7500
午餐 12:00–15:30 晚餐 17:30–22:30
週一公休
午餐 1580 日圓起晚餐 5250 日圓起
http://www.secondhouse.co.jp
地圖 106 頁
＊法國料理現移往 o・mo・ya 東洞院店，
錦小路現址為 omo cafe

這棟前身爲乾貨店的町家有一百年歷史，經全面翻修後，二○○三年「o・mo・ya 錦小路店」正式開幕。

入口處掛有過去乾貨店時代的招牌，店內復古的金庫、倉庫、蟲籠窗等舊有設計大膽融入西洋元素，打造出全新的町家。店長山本義行表示：「以信樂燒的器皿盛裝使用了京都本地蔬菜的法國料理，並用筷子用餐，這是本店的概念。」和與洋，新與舊……，新發想與老東西完美結合，是讓人感到舒適自在的町家。

新舊融合的概念商店
RAAK 本店
擦手巾・日式雜貨

專營擦手巾、布巾和日式雜貨的「RAAK」是棉織品老店「永樂屋細辻伊兵衛商店」旗下的品牌之一。RAAK 本店所在的町家是保存祇園祭山鉾「役行者山」的町會所，即「町所共有的家」，也稱為「町家」（*）。改裝時店家特別著重新與舊的融合，充分利用町家原有的構造和設計，再注入新的元素。不爭奇不鬥異，散發出一股沉著安穩的氣氛。庭園旁放置了長凳，可看到心滿意足的客人稍事歇息的身影。

＊此處的町家指「町內住民共同擁有的家」，其功能近似於現代的社區中心。

RAAK 本店
京都市中京區室町通姊小路下行役行者町 358
075-222-8870
10:30-19:00
無公休日
擦手巾 1260 日圓起
圓形束口袋 2940 日圓
地圖 106 頁

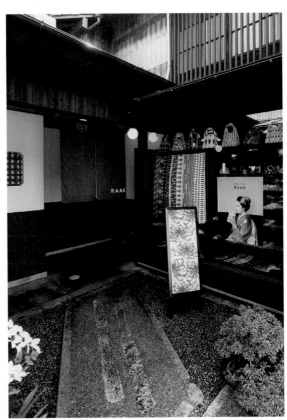

從古典圖樣到現代藝術，店內擺滿了各種日式雜貨。

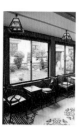

半兵衛麩
京都市東山區問屋町通五條下行上人町 433
075-525-0008
商品販賣部 9:00-17:00
茶館 11:00-16:00〔需預約〕
僅過年期間公休
精進生麩禪 998 日圓
笹卷麩饅頭 1 個 210 日圓
http://www.hanbey.co.jp/
地圖 106 頁

先祖代代相傳下來的家

半兵衛麩

京麩・京湯葉

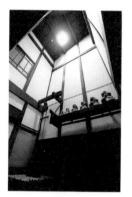

「半兵衛麩」創業於元祿二年（一六八九），本店靠近五條大橋，其中町家建築作茶館使用，洋樓部分則是商品販賣部。明治時代建成的町家是歷代店主的居所。

現任店主的長女、同時也是「半兵衛麩」專務董事的玉置萬美說她「小時候很怕家裡的布袋神像」。布袋神即廚房的守護神，如今仍在半兵衛麩的廚房一角，靜靜守護著來來往往的人們。「這個家是先祖交給我們保管的，我希望可以好好維護它，讓它變得比交到我手上時更好，再傳給下一代。」萬美女士說道。

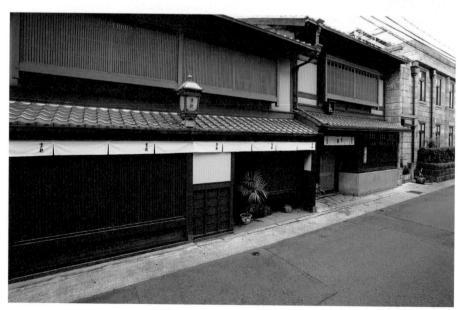

1984 年開幕，為推動町家熱潮的先驅。

おはりばこ
京都市北區紫野門前町 17
075-495-0119
11:00-18:00
週四、每月第三週的週三公休
髪飾 1050 日圓起
口金包 1050 日圓
http://www.oharibako.com
地圖 105 頁

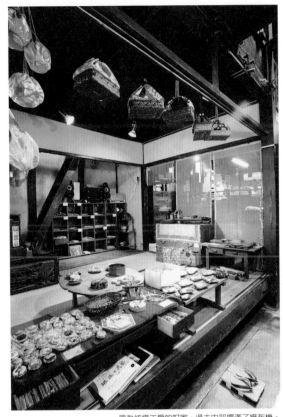

原為紡織工房的町家。過去內部擺滿了織布機。

物盡其用，町家才得以保存
おはりばこ
縮緬和風小物

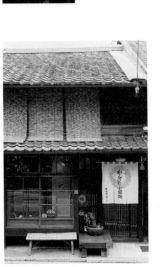

位於大德寺東邊的日式
雜貨小物店おはりばこ
（oharibako）是建於大正元年
的「織物建」，即西陣一帶常
見的職住合一型町家：一樓內
部天花板挑高的水泥地空間是
工作區，二樓則為住居空間。

おはりばこ一樓內部現在也作
為工作區兼事務所使用，二樓
直到二〇〇八年六月為止一直
是店長北井秀昌的住所。「町
家也好，和服也罷，都是因為
有人使用才得以留存下來。」
北井如是說。與其一味地「保
存町家」，住進町家、讓町家
每一處設計都發揮最大效用更
重要。

先用肌膚感受四季更迭

露地 もん

居酒屋

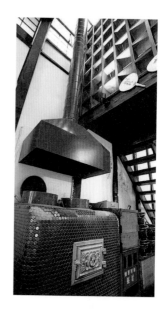

居酒屋「露地もん（mon）」位於祇園祭山鉾巡行必經的新町通上，窄小的入口讓人聯想到日本茶室的「露地門」，即架設在露地（日本茶室的庭園，又稱「茶庭」）出入口的門扉。穿過入口後，迎接客人的是挑高的天花板、碩大的吧檯桌與爐灶風格的燒烤爐。這棟町家建於明治十年，後來改建時僅留下約一半骨架，二〇〇六年「露地もん」開幕營業。店長富永大介表示：「在這裡和以前在大樓裡工作感覺很不一樣。」據說原本對於四季更迭不太關心的他，也開始感受到季節的變化了。

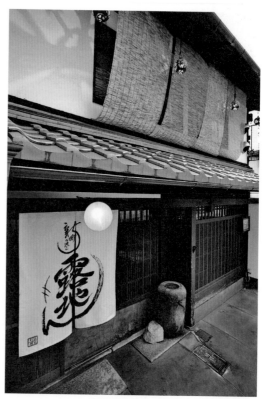

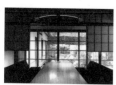

露地 もん
京都市中京區新町御池下行神明町 71
075-212-9393
17:30–24:00（週日與國定假日營業至 23:00）
公休日不固定
平均價位：5000 日圓
地圖 106 頁

一文字瓦和格子窗收束整個畫面，讓町家更顯立體。

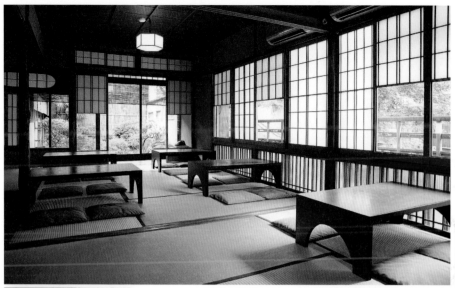

最受歡迎的房間「白川」，可眺望祇園風情洋溢的白川，欣賞庭園之美。

悉心整理，房子也會回應你的期待

ぎをん 小森

日式甜品店

ぎをん 小森
京都市東山區祇園新橋元吉町 61
075-561-0504
11:00-20:00
週三公休（國定假日除外）
小森餡蜜 1200 日圓
蕨餅聖代 1500 日圓
http://www.giwon-komori.com/
地圖 105 頁

將繼承自母親手中的茶屋改成日式甜品店店ぎをん（giwon）是一九九七年的事。這棟建築建於昭和初期，至今仍保留著傳統茶屋的樣貌。每一個座敷的室內拉門和欄間設計各異其趣，從窗戶可見白川沿岸成排的櫻樹等等，由於可以欣賞四季不同的景致，深受觀光客喜愛。「雖然町家打理起來很辛苦，但愈悉心整理，房子也會回應你的期待。」店主小森光子如是說。唯有對町家生活知之甚詳的她才能如此評論吧。

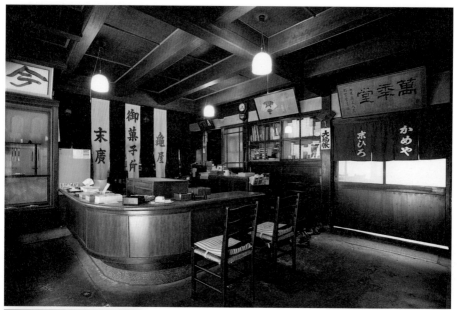

一整塊楓木製成、珍貴的的大和天井

老店特有的風格

龜末廣

京菓子

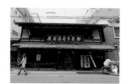

龜末廣
京都市中京區姊小路通烏丸東入
075-221-5110
8:30-18:00
週日、國定假日公休
京之四季 3500 日圓一休寺 2000 日圓
地圖 106 頁

堂堂佇立於商業區的京菓子老店「龜末廣」創業於文化元年（一八○四），開業當時為「商家造」的建築樣式，至今雖歷經數次小規模修繕，原有的氣氛仍保存了下來。過去與顧客的交易、買賣都是在座敷進行，現則在吧檯區。屋內天花板為「大和天井」式樣，使用一整塊木紋明顯的楓木製成，據說以前還看得到架在上面的黑色大梁。這棟配合時代需求反覆修繕的建物別樹一幟，是充分見證歷史發展的老店才有的風格。

98

個性洋溢的進口雜貨小物與町家的調和

グランピエ 丁子屋

古今東西的工藝品・雜貨小物

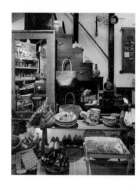

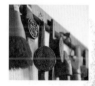

密密麻麻陳列著亞洲和中東雜貨小物的外國雜貨屋「グランピエ（granpie）丁子屋」。原店址位於二条麩屋町，二〇〇六年遷移至現址這棟於江戶後期至明治初期建成的町家。店裡大大小小的工作（像是為牆壁上漆等）皆由店員親自打理，不假他人之手，可感受到店員對整個空間的喜愛。利用火袋四邊被燻黑的牆隔出來的閣樓是店內最有看頭的地方。光線從天窗射入，設計新穎的提包、色彩鮮豔、帶有遊牧民族風格的布疋襯著黑牆，熠熠生輝，日本傳統建築與異國文化在此巧妙地融為一體。

グランピエ 丁子屋
京都市中京區寺町二条上行常盤木町 57
075-213-7720
11:00-19:00
無公休日
土耳其圖騰風抱枕套 5700 日圓起
http://www.granpie.com
地圖 106 頁

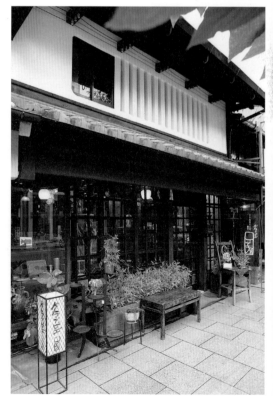

適度拆卸格子窗，打造成具現代風格的店面。

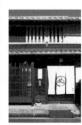

布屋
京都市上京區油小路通丸太町上行米屋町 281
075-211-8109
〈民宿〉一晚附早餐一人 9000 日圓 (宿泊稅另計)
check-in 16:00、門禁 22:00
check-out 10:00
公休日不定
〈午餐〉12:00-14:30 1000 日圓起
週一、週二、每月第三週的週日公休
http://www.nunoya.net
地圖 106 頁

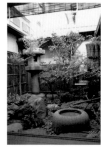

恢復町家原有的樣貌
布 屋
民 宿

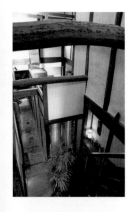

這棟建於明治中期的町家是店主布澤出生成長的家。布澤的父親先是將房子改裝成現代風格,作為事務所之用。

布澤決定將這個家改裝成民宿時,就下定決心讓房子恢復「京町家原有的樣貌」。整修工作曠日費時,前後大約花了一年時間。雖然工程浩大,但總算恢復原令人懷念的町家面貌。二〇〇三年開業以來,一直以「能體驗町家生活的民宿」之姿,受到許多人喜愛。

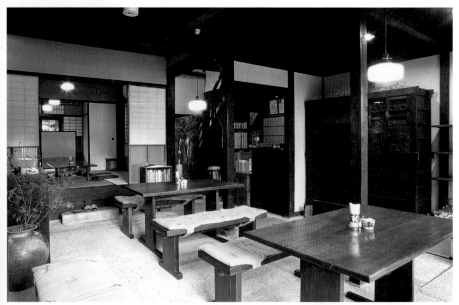

時間緩慢流逝的喫茶空間。原為町家的店之間。

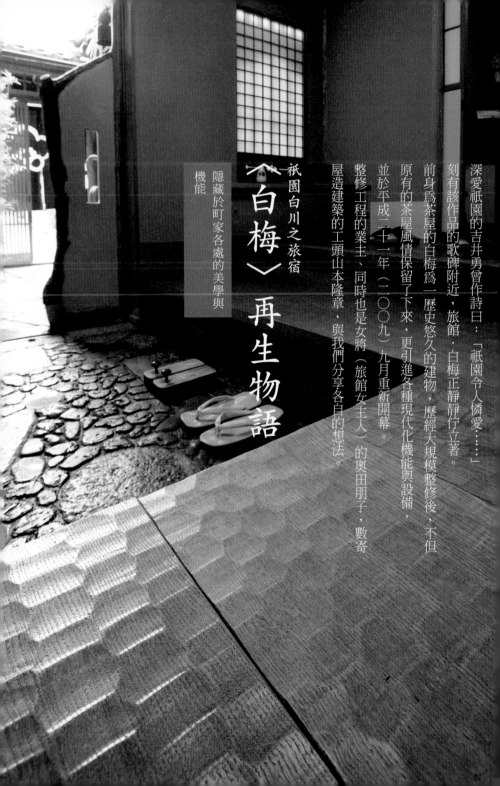

祇園白川之旅宿

〈白梅〉再生物語

機能

隱藏於町家各處的美學與

深愛祇園的吉井勇曾作詩曰：「祇園令人憐愛……」刻有該作品的歌碑附近，旅館‧白梅正靜靜佇立著。

前身爲茶屋的白梅爲一歷史悠久的建物，歷經大規模整修後，不但原有的茶屋風情保留了下來，更引進各種現代化機能與設備，並於平成二十一年（二〇〇九）九月重新開幕。

整修工程的業主、同時也是女將（旅館女主人）的奧田朋子．數寄屋造建築的工頭山本隆章，與我們分享各自的想法。

山本興業董事長兼社長

山本隆章

日本三重縣立上野公共職業補導所建築學系
畢業。在工地現場學習實作後，於 1965 年
創立山本興業。1996 年獲日本厚生勞動省
卓越技能者〔現代名工〕表揚。主要經手的案
子有大德寺黃梅院茶室「向春庵」、法國國
立吉美東洋美術館茶室「虛白」、京都迎賓
館「桐之間」等。著有《數寄屋師的世界——
日本建築技術與美學》(合著，淡交社出版)。

保留京都風情與舊時氛圍，同時提供舒適的住宿環境

奧田：從祇園祭結束後開始整修，我當時還提出相當無理的要求，要山本工頭務必於九月白銀週（*）結束前完工。現在想起來，整個工期大約是一個月又兩週，在這麼緊湊的時間內幾乎完成了全館的整修。拜此之賜，總算得以如期重新開幕。非常感謝。

山本：一開始的計畫只有部分整修而已，結果全部都翻新了呢。您那時說全館都要裝設地板暖氣，於是就變成那裡也要、這裡也要了……

奧田：這棟建築位於白川邊，冬天真的非常冷。我們得在客人抵達前四或五個小時就先打開房間暖氣，還要準備火盆和暖桌，等候客人到來。

只有一個房間因為本來就裝了地板暖氣，溫度適中相當舒服，所以我才希望不管在旅館哪個角落，都能感受到那份舒適。雖說這棟建築已經相當老舊了，整修也有其限制，不過既然是旅館，就得想辦法讓客人住得舒服才是……旅館內部的京都風情和懷舊氛圍固然能讓人精神上感到愉悅，但如何舒緩酷暑和嚴寒帶來的不適、讓客人從裡到外全然放鬆下來，這是身為旅館從業人員最重要的課題。

山本工頭設法保留住「白梅」的歷史感與氛圍，同時在館內各處裝設先進的設備，打造出讓人身心皆感舒暢的愉悅空間，整棟建築甚至比整修前更有味道，我實在開心到說不出話來。

102

白梅年輕旅館女主人

奧田朋子

日本關西學院大學畢業後擔任空服員，作為其女將修業的一環，為繼承自家的料理旅館·白梅做準備。任職空服員期間接觸了各式各樣的旅客，從中培養出細膩心思與國際化的待客之道，同時也重新感受到故鄉京都的魅力。平成元年（1989）接掌「白梅」至今，是「白梅」從茶屋時代以來第七代、改為料理旅館後第三代女主人。

工頭的用心與巧思，兼顧美感與待客之心

山本：如何讓新裝潢與老房子融合在一起，這部分讓我傷透了腦筋。房間維持原樣不變，但要在旁邊增設洗手間和浴室，為了讓有近百年歷史的建物和新建的部分毫無扞格融合在一起，從建材的選擇、設計到塗裝都下了好一番功夫，不曉得結果是否符合您的期待？

奧田：我非常滿意！館內各處都可以感受到工頭作工之細膩，其中我最喜歡的地方是洗手間。每一間洗手間各有巧思。工頭還把用手斧削鑿出凹凸痕跡的整塊栗木拿來當洗手間的地板使用，實在太佩服了。我甚至想，如果這是我的房間就好了（笑）。

山本：身為木工，我們將奧田女士要求的「款待之心」具體表現出來，而空間愈小，做起來愈有成就感。這家旅館的洗手間小巧高雅，就跟奧田女士一樣（笑）。浴缸也是用觸感舒服的羅漢松製成，奧田女士還要我將其中一個浴缸上生漆呢。如此不拘泥於原有形式的發想也讓我學到一課。

奧田：其實羅漢松本身的白色就已經很有味道了，我只是想說是不是可以稍微有點變化，而且上漆後維護起來也比較容易……（笑）。面對這麼無理的要求，工頭不但答應而且也都做到盡善盡美，對此我只能說感謝再感謝。

山本：白梅旅館的整修可說是業主和木工共同攜手完成的一大工程。這次的經驗讓我充分體驗身為木工的樂趣，白梅也成為我印象深刻的建築，說起來應該是我要謝謝您。

*日本九月下旬的大型連續假期。

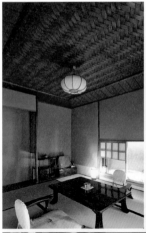
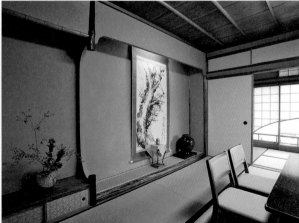

上‧左右／乍看之下和整修前並無不同，但整修後增設了地板暖氣，房間舒適宜人。
中‧左／與洗臉台融為一體的洗臉盆，是利用手斧將厚重的栗木挖空後，再上生漆所製成。
中‧中右／欄間和牆壁可見梅花造型與源氏香圖（*）的鏤空雕刻，很有京都旅宿白梅的風格。
下／每個房間的洗手間設計都不相同，這是山本工頭的堅持。

* 以五條縱線為基礎的紋樣。

白梅

料理旅館

京都市東山區祇園新橋白川畔
075-561-1459
〈住宿〉
check-in 15:00-19:00 check-out 11:00
一晚附兩餐 25410 日圓起，一晚附早餐 17325 日圓起（稅與服務費皆另計）
〈用餐〉
午餐 12:00-15:00 5000 日圓起
晚餐 17:30-22:00 8000 日圓起（午晚餐的稅與服務費皆另計）
公休日不固定
http://www.shiraume-kyoto.jp/　地圖 105 頁

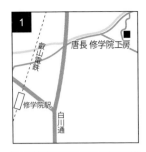

1

唐長 修学院工房

叡山電鉄

修学院駅

白川通

2

木野駅　叡山電鉄　岩倉駅

宝ヶ池通

山本興業
本社

国際会館駅

宝ヶ池公園　国立京都
　　　　　国際会館

3

北大路通

下鴨
本通

蕪庵

松ヶ崎通

4

レモン館 大徳寺店

おはりばこ

大徳寺

北大路通

大宮通　堀川通　新町通

5

梅ヶ畑山越

寺石造園　三宝寺

162

一条山越通

広沢池

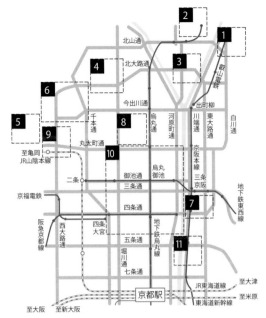

2

北山通

4

北大路通

3

6

出町柳

今出川通

5

千本通

8

9

烏丸通

川端通

東大路通

白川通

至亀岡
JR山陰本線

丸太町通

10

二条

御池通

烏丸
御池

三条
京阪

京福電鉄

三条通

四条通

阪急京都線

西大路通

四条
大宮

五条通

地下
鉄烏
丸線

7

堀川通

11

七条通

京都駅　JR東海道線　至大津

至大阪　至新大阪　東海道新幹線　至米原

叡山電鉄

1

京阪本線

地下鉄東西線

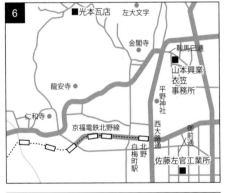

6

光本瓦店　左大文字

金閣寺

鞍馬口通

龍安寺

山本興業
衣笠
事務所

平野
神社

仁和寺

京福電鉄北野線

西大路通

北野
白梅
町駅

御前通

佐藤左官工業所

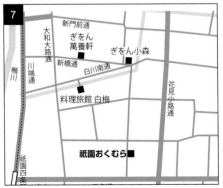

7

新門前通

大和
大路
通

ぎをん
萬養軒

ぎをん小森

鴨川

川端通

新橋通

白川南通

花見小路通

料理旅館 白梅

祇園おくむら

祇園
四条

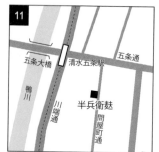

11

五条大橋　清水五条駅　五条通

鴨川

川端通

半兵衛麩

問屋町通

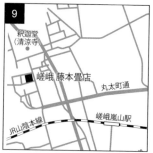

9

釈迦堂
（清凉寺）

嵯峨 藤本畳店

丸太町通

JR山陰本線　嵯峨嵐山駅

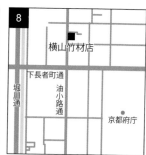

8

横山竹材店

下長者町通

堀川通　油小路通

京都府庁

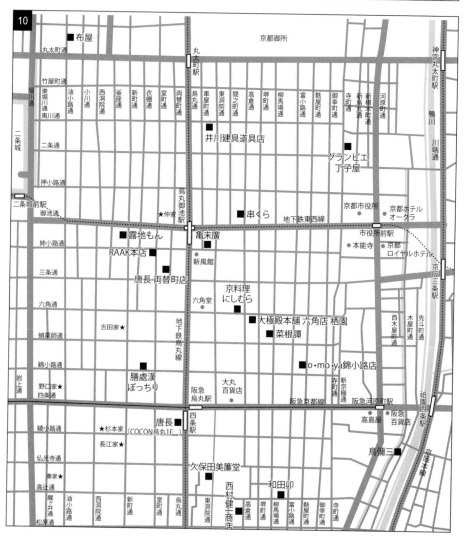

10

布屋

丸太町通　京都御所

神宮丸太町駅

竹屋町通
油小路通
小川通
西洞院通
金座通
新町通
衣棚通
室町通
両替町通
烏丸通
車屋町通
東洞院通
間之町通
高倉通
堺町通
柳馬場通
富小路通
麩屋町通
御幸町通
寺町通
新町通
新烏丸通
河原町通

丸太町駅

堀川通

東堀川通
夷川通

井川建具道具店

グランピエ
丁子屋

二条通

鴨川

川端通

押小路通

二条城

二条城前駅
御池通　★仲家　烏丸御池駅

地下鉄東西線

京都市役所　京都ホテル
オークラ

串くら

露地もん

亀末廣

市役所前駅　京都
ロイヤルホテル

姉小路通

本能寺

RAAK本店

京阪三条駅

新風館

三条通

唐長・両替町店

六角通

六角堂

京料理
にしむら

西木屋町通
木屋町通
先斗町通

蛸薬師通

吉田家★

大極殿本舗 六角店 栖園

菜根譚

地下鉄烏丸線

錦小路通

o・mo・ya錦小路店

岩上通

野口家★
四条通

膳處漢
ぽっちり

大丸
百貨店

新京極通

阪急
烏丸駅

阪急京都線　阪急河原町駅

祇園四条駅

京阪本線

綾小路通

★杉本家

唐長
（COCON烏丸1F）

四条駅

高島屋

阪急
百貨店

長江家★

仏光寺通

鳥彌三

秦家★

久保田美簾堂

高辻通

醒ヶ井通
松原通

油小路通
西洞院通
新町通
室町通
烏丸通

西村健一
商店

和田卯

東洞院通
高倉通
堺町通
柳馬場通
富小路通
麩屋町通
御幸町通
寺町通

京阪本線

「町家的修繕」店鋪一覽（依五十音順序排列）

山本隆章 [70 頁]
604-0852 京都市中京區夷川通烏丸東入電話 075-231-2646 傳真 075-231-2646

株式會社寺石造園 [75 頁]
616-8264 京都市右京區梅畑藪之下町 4-1 電話 075-873-1905 傳真 075-873-1906

唐長 [71 頁] http://www.karacho.co.jp
修學院工房 ／ 606-8027 京都市左京區修學院水川原町 36-9 電話 075-721-4422 傳真 075-721-4430
兩替町店 ／ 604-8173 京都市中京區兩替町通三條上行西側電話 075-254-3177 傳真 075-254-3176
COCON 烏丸店 ／ 600-8411 京都市下京區烏丸通四条下行 COCON 烏丸 1F 電話 075-353-5885 傳真 075-353-6996

久保田美簾堂 [73 頁]
600-8096 京都市下京區東洞院通佛光寺下行電話 075-351-0164 傳真 075-351-0194

嵯峨藤本疊店 [69 頁] http://www.11.ocn.ne.jp/~shitone/
616-8422 京都市右京區嵯峨釋迦堂大門町 27 電話 075-861-0174 傳真 075-882-0172

佐藤左官工業所 [67 頁]
602-8362 京都市上京區御前通下立賣上行仲之町 296 電話 075-461-1278 傳真 075-461-7446

西村健一商店 [72 頁] http://www5.ocn.ne.jp/~obeya/
600-8085 京都市下京區高倉通松原上行電話 075-371-6177 傳真 075-351-1807

光本瓦店 [68 頁]
603-8487 京都市北區大北山原谷乾町 117-8 電話 075-461-5253 傳真 075-464-3358

山本興業株式會社 [66 頁]
總公司 ／ 606-0005 京都市左京區岩倉南池田町 45 電話 075-701-6696 傳真 075-701-6393
衣笠事務所 ／ 603-8315 京都市北區衣笠荒見町 13-12 電話 075-462-9180 傳真 075-462-6698

橫山竹材店 [76 頁]
602-8062 京都市上京區油小路通下長者町上行龜屋町 135 電話 075-441-3981 [代] 傳真 075-432-5876
http://www.yokotake.co.jp/

和田卯
600-8060 京都市下京區高辻通富小路西入電話 075-351-2291 傳真 075-351-3740

「營業中的町家」店鋪一覽（依五十音順序排列）

おはりばこ [95 頁] http://www.oharibako.com
603-8216 京都市北區紫野門前町 25 電話 075-495-0119

o・mo・ya 錦小路店 [92 頁] http://www.secondhouse.co.jp
604-8057 京都市中京區錦小路通麩屋町上行梅屋町 499 電話 075-221-7500

龜末廣 [98 頁]
604-8185 京都市中京區姊小路通烏丸東入電話 075-221-5110

祇園 おくむら [83 頁] http://www.restaurant-okumura.com/

605-0073 京都市東山區祇園町北側 255 電話 075-533-2205

京料理 にしむら [89 頁] 已歇業

604-8133 京都市中京區六角通高倉西入北側電話 075-241-0070

ぎをん 小森 [97 頁] http://www.giwon-komori.com/

605-0087 京都市東山區祇園新橋元吉町 61 電話 075-561-0504

ぎをん 萬養軒 [86 頁] http://www.manyoken.com

605-0087 京都市東山區新橋通大和大路東入元吉町 48-1 電話 075-525-5101
新址　605-0074 京都市東山區祇園町南側 570-120　2F 花見小路四条下行〔祇園歌舞練場前〕

串 くら [84 頁] http://www.fukunaga-tf.com/kushikura/

604-0826 京都市中京區高倉通御池上行柊町 584 電話 075-213-2211〔兔付費專線：0120-13-8488〕

グランピエ 丁子屋 [99 頁] http://www.granpie.com

604-0915 京都市中京區寺町二条上行常盤木町 57 電話 075-213-7720

菜根譚 [91 頁] http://www.kiwa-group.co.jp

604-8113 京都市中京區柳馬場通蛸藥師上行井筒屋町 417 電話 075-254-1472

膳處漢 ぽっちり [88 頁] http://www.kiwa-group.co.jp

604-8221 京都市中京區錦小路通室町西入天神山町 283-2 電話 075-257-5766

大極殿本鋪六角店栖園 [87 頁]

604-8117 京都市中京區六角通高倉東入電話 075-221-3311

鳥彌三 [82 頁]

600-8012 京都市下京區木屋町四条下行電話 075-351-0555

布屋 [100 頁] http://www.nunoya.net

602-8034 京都市上京區油小路通丸太町上行米屋町 281 電話 075-211-8109

半兵衛麩 [94 頁] http://www.hanbey.co.jp/

605-0903 京都市東山區問屋町通五条下行上人町 433 電話 075-525-0008

蕪庵 [85 頁]

606-0815 京都市左京區下鴨膳部町 92 電話 075-781-1016

RAAK 本店 [93 頁] http://eirakuya.shop-pro.jp

604-8174 京都市中京區室町通姉小路下行役行者町 358 電話 075-222-8870

料理旅館白梅 [101 頁] http://www.shiraume-kyoto.jp/

605-0085 京都市東山區祇園新橋白川畔電話 075-561-1459

檸檬館大德寺店 [90 頁] http://www2u.biglobe.ne.jp/~lemonkan/

603-8217 京都市北區紫野上門前町 61-1 電話 075-495-2396

露地 もん [96 頁]

604-8207 京都市中京區新町御池下行神明町 71 電話 075-212-9393

Machiya 町家 Watching 巡禮

雖然通稱為京町家，京都的町家有各種不同類型。
乍看之下大同小異，但若仔細觀察便會發現，每個町家都有自己的特色，
表情、模樣各不相同，彷彿可從中窺見京都人特有的氣質。

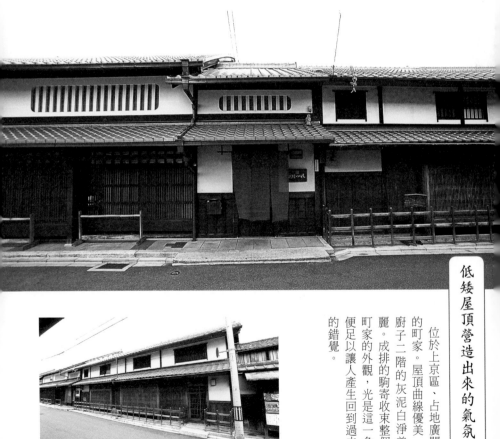

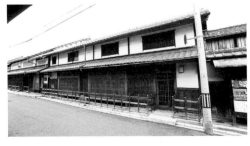

低矮屋頂營造出來的氣氛

位於上京區、占地廣闊的町家。屋頂曲線優美，廚子二階的灰泥白淨美麗。成排的駒寄收束整個町家的外觀，光是這一角便足以讓人產生回到過去的錯覺。

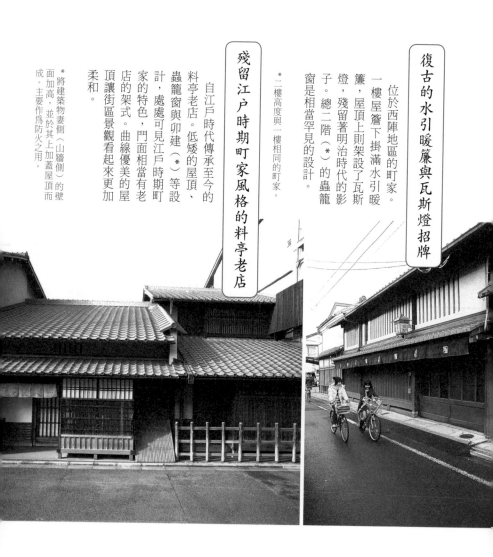

復古的水引暖簾與瓦斯燈招牌

位於西陣地區的町家。一樓屋簷下掛滿水引暖簾，屋頂上則架設了瓦斯燈，殘留著明治時代的影子。總二階（＊）的蟲籠窗是相當罕見的設計。

＊二樓高度與一樓相同的町家。

殘留江戶時期町家風格的料亭老店

自江戶時代傳承至今的料亭老店。低矮的屋頂、蟲籠窗與卯建（＊）等設計，處處可見江戶時期町家的特色，門面相當有老店的架式。曲線優美的屋頂讓街區景觀看起來更加柔和。

＊將建築物妻側（山牆側）的壁面加高，並於其上加蓋屋頂而成。主要作為防火之用。

配合街區整體風格、建築正面優美的町家

掛有厚重懸掛式招牌的藥鋪

位於下京區的町家，原為藥鋪。雲朵形蟲籠窗與格子窗造型優美，附屋頂的招牌、瓦斯燈與懸掛式招牌等，讓人感受到建物本身悠久的歷史。店之間與玄關棟被指定為京都市的有形文化財產，為京都的代表性町家。

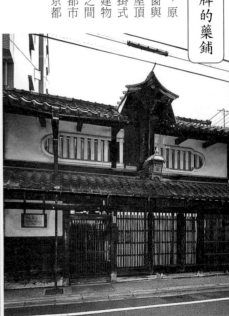

總二階的表屋造町家，格子窗優美大方

大正到昭和初期常見的總二階町家。二樓的窗戶也嵌有系屋格子，一、二樓格子窗的窗櫺設計略有不同，造型優美。

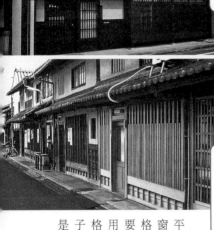

平格子綿延不絕的西陣街區

西陣地區的町家多使用平格子（沒有外推的格子窗），而非出格子（外推格子窗）。因織布作業需要引入一定的光線，故採用上半部長短相間的系屋格子（切子格子）。從格子窗可看出這一帶在過去是紡織業重鎮。

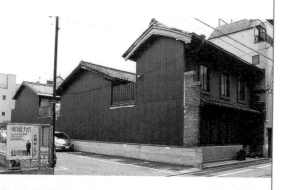

典型的町家樣式

「一間路地」。屋型細長的町家與町家之間有寬度約半間（約九十公分）的門口，走進後經過長長的通道即可到達主屋。這應該是以前町家後側還是共有空間的時代所留下來的。堂堂正正的大門搭配木窗櫺的格子拉門，優雅洗鍊。

右／「三層樓町家」。數量雖然不多，但至今仍留有昭和初期建造的木造三層樓町家。旁邊正好是空地，可以清楚看到屋頂掛設方式。該町家形式上雖然可以歸類為「附有別館的表屋造町家」，但從屋頂形狀可知有店面棟、住居棟和別館。沒有屋頂的部分是庭園和坪庭。此外，建築與空地的分界處設有煙囪造型的袖壁（突出於建物外部的窄牆），以高級紅磚砌成。

上／「現代町家」。

充滿巧思的設計，
物盡其用的樂趣

「先斗町茶屋的犬矢來」。側面開了瓦斯抄表用的小洞，既可維持整體街區的一致性，也方便抄表員工作，可謂設想周到的設計。

112

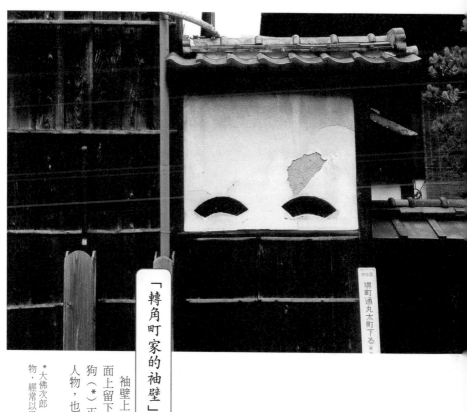

「轉角町家的袖壁」

袖壁上開了兩扇扇形的下地窗（砌牆時刻意在牆面上留下的開口），遠看像是戴了面罩的鞍馬天狗（＊）正在微笑。就算不知道鞍馬天狗是哪一號人物，也會為町家的設計與匠心感到佩服。

＊大佛次郎（1897-1973）所著時代小說《鞍馬天狗》中的同名人物，經常以黑衣、蒙面造型出現。

「植栽矢來」。原本似乎是犬矢來的支架，後來變成這戶人家的植栽空間。上面可加掛葦簾，防止夜露或夏天強烈日照造成影響。

饒富趣味的町家風景

「隔壁家的痕跡」。

這是京都常見的風景。隔壁房子拆除變成空地後，原本屋頂的形狀就這麼保留了下來。這是因為以前房子和房子蓋得很緊密，幾乎不留空隙所造成的結果。

「緬懷過去」？同樣也是屋頂風景。這家店以前不曉得是不是從事紡織，所以才用紡織機的部分零件和紡車的輪子來裝飾。

不再使用大灶炊煮後，煙出（排氣窗）毫無用武之地，成了單純的屋頂。這戶人家在上面架設碟形天線，賦予煙出新的機能。

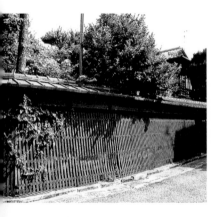

「犬矢來造型的土牆外罩」將偌大宅邸團團圈住的木製犬矢來。看起來彷彿土牆的外圍還有一道牆。

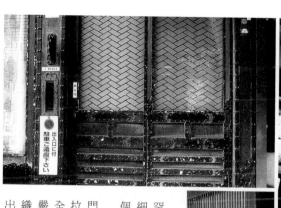

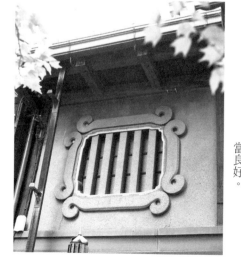

右／「竹格子」。珍貴罕見的竹製出格子。纖細細竹的格子窗設計，讓整個街區的表情更顯柔和。

上／「穿著鎧甲的大門」。這是板金店嗎？推拉門、柱子、壁板、信箱全都以裝飾用的金屬配件嚴密防護，毛玻璃上的編織圖案也饒富古趣，散發出穩重的氣氛。

設計的小趣味 ①

梅花形蟲籠窗？這扇窗戶應該也可以歸類為蟲籠窗吧？灰泥砌成的梅花形窗戶上嵌了玻璃，瓦斯燈造型的招牌看起來新潮時髦，是一家謠本專賣店。

新藝術風格的蟲籠窗？看過一家又一家的町家後，會發現每家的設計都不太一樣。蟲籠窗的設計應該也流行過一陣子。圖為外緣為唐草（藤蔓、花卉紋樣）圖案的蟲籠窗，保存得相當良好。

115

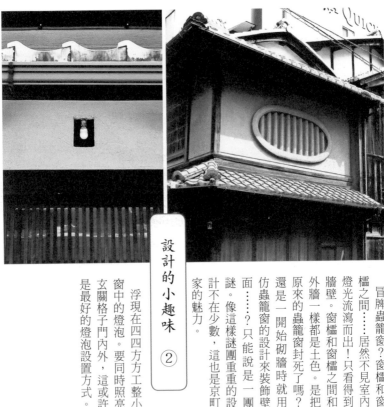

冒牌蟲籠窗？窗櫺和窗櫺之間……居然不見室內燈光流瀉而出！只看得到牆壁。窗櫺和窗櫺之間和外牆一樣都是土色。是把原來的蟲籠窗封死了嗎？

還是一開始砌牆時就用仿蟲籠窗的設計來裝飾壁面……？只能說是一團謎。像這樣謎團重重的設計不在少數，這也是京町家的魅力。

設計的小趣味 ②

浮現在四四方方工整小窗中的燈泡。要同時照亮玄關格子門內外，這或許是最好的燈泡設置方式。

格子窗的橫木條上居然有蝙蝠的鏤空雕刻！蝙蝠的「蝠」與「福」同音，從以前就被視為福氣的象徵。想必這道格子門有招福的魔力吧。

町內隨處可見祭祀地藏菩薩的小祠堂。雖然外型相似，但每一座祠堂都有些微不同。照片裡祠堂的底座是以磁磚貼成。

這棟看起來氣勢十足、彷彿地區工廠的建築物，其實是四棟連在一起的三層樓獨棟住宅。面對道路的外側全部架設格子窗，既不會顯得與周圍景觀格格不入，又可凸顯建物本身的風格。格子窗為滑動式設計，各家住民可隨時開合。

新式京町家？

「西陣的新町家」。這是位於西陣地區的自行車停車場。為方便自行車出入，使用的是沒有敷居（拉門下方的軌道）的懸掛式推拉門。設計保留了格子窗元素，是活用新式町家的範例之一。

住民的玩心

上／苔球風鈴。眼睛和耳朵都感受到陣陣涼風吹拂。

中／信箱。雖然是西式風格的設計，但因與町家色調一致，絲毫不會給人格格不入的感覺。

下／另一個信箱。這應該是這戶人家手工製作的吧。「ポスト」（信箱）三個假名刻意從右到左排列，讓人看了會心一笑。

京都市街裡經常可見的犬矢來。每隔幾公尺就會出現固定用的金屬配件（如照片所示），這種配件的樣式也是每家各有不同，或許是依木工師傅的喜好決定的吧。

從町家一窺京都精神

京町家的變遷

Transition of MACHIYA

都市型住居——町家。町家之美與機能是在悠久的歷史中不斷琢磨、改良而成。正因如此，京町家的魅力即自遷都京都後的平安時代以來積累至今的點點滴滴。讓我們一步步追溯京町家的變遷，探索潛藏其中的魅力。

一章 京町家的原型

平安京的成立

桓武天皇建立長岡京後短短十年便廢除其首都地位，於七九四年（延曆十三年）再次遷都至山城（山背）國葛野。新首都取名平安京，祈望新都得常保「太平安康」。八一○年因皇位繼承問題產生對立，原有意將首都遷回平城京（今奈良市），但當時的嵯峨天皇平定了政變，並宣布平安京為「萬代之宮」，於是位於山城國葛野的平安京被定為永遠的都城，一直到明治時代為止都是日本的首都。

平安京的建設以中國唐代的長安城為藍本，東西長四點五公里、南北長五點二公里，範圍較現在的京都市街略微狹小。城內由「町」構成，縱橫相交的道路（大路・小路）將土地劃分為許多個街區，一個街區為一町，每一個町四邊長各約一百二十公尺。此即「条坊制」。至於路幅，小路約十二公尺，大路約有二十四公尺以上，主要道路朱雀大路則是路幅約八十四公尺的寬闊大道。

120

南北向的朱雀大路貫穿平安京中央，南端（現在的九条通）設有都城的玄關羅城門，北端（現在的千本通九太町附近）則設有朱雀門，通往大內裏（宮城）。以朱雀大路爲界，面對北方的左側是右京，右側是左京。

若說朱雀大路是貫穿平安京南北的軸線，那麼橫越東西的便是位於大內裏南端的二条大路了。二条大路在過去似乎是用來劃分平安京的南北，北邊規劃爲上層貴族的居住地，南邊則是一般貴族和京戶（即庶民）的居住地，不過據說實際情況是不分階級貴賤，全部混居在一起。

與長安城相較

長安城東西長約 9.7 公里、南北長約 8.2 公里，平安京的大小大約只有長安城的四分之一。人口方面，長安約有 120 萬人，平安京初期則有 4-5 萬人，也有一說是 10 萬人。重視左右對稱的平安京，右京因爲是濕地，多池塘沼澤，不適合居住，自平安時代中期之後便漸漸荒廢衰頹。

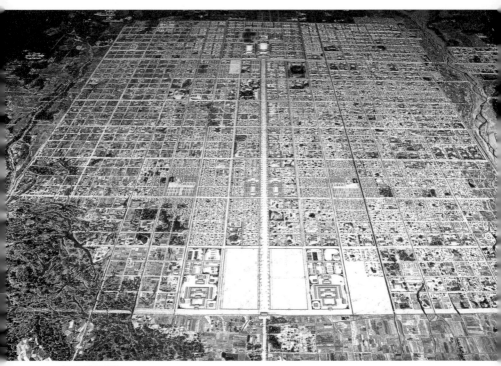

「平安京復原模型」

庶民的宅地，出乎意料相當寬敞

平安初期京戶（一般庶民）的住居占一個町的三十二分之一，門面約十五公尺寬，縱深約三十公尺長，土地面積約四百五十平方公尺（約一百三十坪），這是一般基準。這樣的宅地約稱為「一戶主」，以現在的居住標準來看算是相當寬敞。至於當時的住居樣貌，雖然只能推知一二，不過似乎不像現在家家戶戶面對道路而立，而是農家型住居，土地中央為屋頂鋪設茅草或木板的主屋，其餘部分則有水井和菜園。

話說回來，「マチヤ（machiya）」（*）這個稱呼是什麼時候出現的呢？遷都平安京時官方同時設置了東市和西市兩大市場。根據十世紀前半編纂的日本第一部百科事典《和名類聚抄》記載，在這兩個市場裡販賣物品的小店稱為「店家」，讀作「machiya」，但這並不是本書主題「町家」的源頭。出現在這個時代的貴族日記或《今昔物語集》裡的「小屋」、「小家」，指的才是我們所討論的町家。

東市和西市皆於十世紀末廢止，店家（マチヤ）漸漸移往町小路（現在的新町通）。不久之後，諸如東、西市之類的市集也慢慢在其他地方展開來，商業設施面向道路而建，平安京的市街景觀開始出現變化。一般認為，像這樣道路的變化與「塩小路」、「油小路」、「針小路」等路名的誕生，以及職住一體的町家之成立有密不可分的關係。

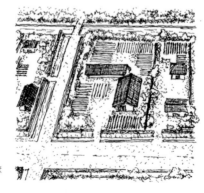

平安京剛建立時庶民的住家

町家的出現

町家的誕生與「道路」和「祭典」息息相關。當時貴族的宅邸規模宏大，占地一町四方或二町四方，宅地四周搭建土牆、樹籬或柵欄，作為與道路的分界。另一方面，由於祇園祭（祇園御靈會）、葵祭（賀茂祭）、稻荷祭等祭典皆於京都市街舉行，貴族便在土牆與道路排水溝間的空地搭建臨時座席。這類空地後來雖然變成臨時座席的專用空間，但隨著時間經過，便於觀賞祭典。有人開始在這些閒置的土地上開墾私人田地，或搭建屋舍，而隨著人口增加，庶民的住居——町家也一棟接著一棟相繼出現。

記述十世紀後半平安京樣貌的《池亭記》寫道：「名門大宅比鄰而建，鱗次櫛比；庶民小屋隔牆而立，毗連不絕。」描繪了當時市街的模樣：不僅處處可見庶民住居亦毗鄰而立，連綿不絕。到了十一世紀則可見「昨日六角以南，富小路以西之町之小屋慘遭祝融，燒燬近一町……」（《春記》）之記述，一般認為此處的「町之小屋」是店鋪兼住家，近似於現在的町家。此外，十二世紀後半白河法皇命繪師製作的《年中行事繪卷》中有許多關於當時庶民住居的描繪，是目前我們能掌握到的資料中歷史最悠久的。從上述史料可推測，「京町家」的誕生可以回溯至十世紀左右。

* 發音同「町家」。

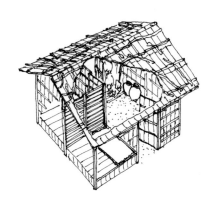

單側土間（水泥地）型，居室一內一外共兩間

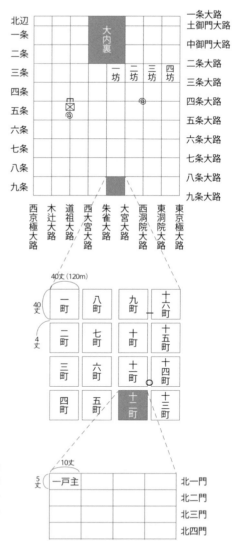

四行八門宅地劃分

將 1 町，即四邊各 40 丈（約 120 公尺）長的土地分成 32 等分（東西 4 等分，南北 8 等分），每一等分東西長 10 丈（約 30 公尺），南北長 5 丈（約 15 公尺），此即「一戶主」，也就是一戶的大小。

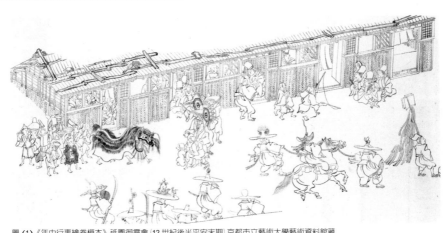

圖 (1)《年中行事繪卷模本》祇園御靈會〔12 世紀後半平安末期〕京都市立藝術大學藝術資料館藏

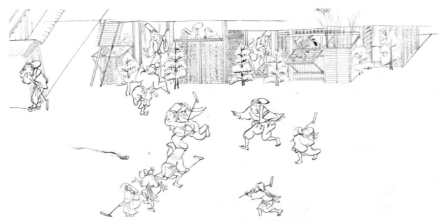

圖 (2)《年中行事繪卷模本》毬杖〔12 世紀後半平安末期〕京都市立藝術大學藝術資料館藏

《年中行事繪卷》中的町家樣貌

圖 (1) 可見貌似貴族者坐在面對道路搭建的臨時座席，正在觀賞御靈會。

圖 (2) 描繪市井小民的生活，可看到棚架從窗戶向外推伸而出，上面擺放商品；到了晚上棚架便會收合起來，鎖上門窗。從這兩張圖可看到平安時代町家的粗略樣貌：

(1) 基本格局為單側土間式：房屋內部一側為水泥地，一側為居室；居室為地板架高的房間，一內一外共兩間。

(2) 外牆用網代飾面或羽目板（平鋪的木板），屋頂鋪設木板或稻草、茅草；

(3) 對外窗部分為向上推的蔀戶或板戶；入口為鉸鏈門，水泥地和居室用推拉式的舞良戶隔開。

各町家的構造和細節雖不盡相同，但基本上均可見「通廊」、「店之間」、「奧之間」等後來京町家的特徵，從這一點看來，或許可以說《年中行事繪卷》所描繪的町家就是京町家的原型。

II 章
進化中的京町家

進入武士掌權的鎌倉時代後，京都儘管貴爲首都，卻處於難以稱得上首善之都的狀況。不過，後來足利尊氏於京都建立幕府政權，京都遂成爲政治、經濟（商業）與宗教中心，成功蛻變爲中世都市。各地的守護大名（*）也紛紛在城裡建造大型宅邸，貴族（公家）、商工、農民、武士等各階層混居，到了十五世紀京都已經發展成擁有十幾萬人口的都市。此外，傳承至今的各種日本傳統文化也是誕生於這個時代。

至於「町」的樣貌也從這個時代開始出現極大變化。一直以來，京都的町都是房屋正面面向街區道路的「四面町」，後來先是變成以對角線切分的「四丁町」，應仁之亂前後又變成「兩側町」，也就是兩個隔著同一道路的四丁町（單側町）所組成的町。

在兩側町形成過程中，原本設在町正中央的共用設施（水井、廁所和垃圾場等）漸漸改設在町內各戶人家家裡或自家土地上，或是移至緊鄰道路的一側，因此隔著道路對門的町家，彼此的關係反而變得緊密。此外，應仁之亂與頻頻發生的土一揆（*），也使得有權有勢的商人爲中心的町眾紛紛採取行動自保自衛。到了室町末期，町內道路兩端的十字路口架起

從古代的町演變爲兩側町

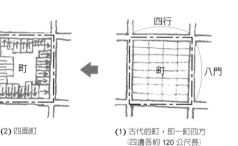

(2) 四面町

(1) 古代的町，即一町四方
（四邊各約 120 公尺長）

了防禦用的木門和柵欄，自治組織「町組」跟著誕生，與現代京都的町有著密不可分的關係。

＊室町時代由幕府任命的大名。

＊＊室町時代中期後，無法忍受苛捐雜稅的農民所發動的武裝起義。

十字路口的木門

戰國時代各町為了自衛而設置的木門。木門於夜間關閉，由町所雇用的守衛在一旁的守衛室徹夜待命。

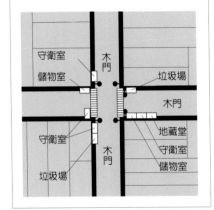

守衛室
儲物室
木門
垃圾場
木門
守衛室
地藏堂
守衛室
木門
儲物室
垃圾場

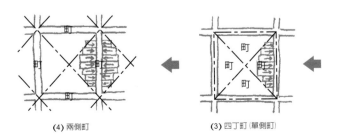

(4) 兩側町　　　(3) 四丁町〔單側町〕

從應仁之亂到戰國時代

京都因應仁之亂化為一片焦土，不過京都市街的土地也因此成了「更地」（＊），從這時開始一直到戰國、近世，町家又產生了新的變化。

豐臣秀吉統一天下後對京都進行了大規模改造。他用稱為「土居」的土砂環繞整個市街（洛中）築堤，又在街區裡每隔半町開闢一條貫穿南北的小路，稱為「突拔」、「圖子・辻子」，以期有效利用土地。洛中的町因而劃分得更仔細，門面狹窄、內部深長、人稱「鰻魚的睡床」的京都規格於焉誕生，家屋也愈來愈密集。

町家的外觀則與平安時代末期相差不大，只不過，一直以來町家的屋頂都是鋪設有一定長度和厚度的木板，並用木頭固定，到了這個時代則鋪設小型薄木板，固定用的板子改成竹板，排列成井字形，並在井字的四個交叉點壓置重石。此外，牆壁從網代飾面變成土牆，窗戶也從蔀戶變成櫺粗厚的格子窗；內部格局則如以往，一樣是以兩房為標準。此外，當鋪和酒鋪等商店的勢力逐漸抬頭，也是從這個時代開始，以這些商行為中心的富商開始在屋頂上加蓋卯建（＊）。所有地內部的土地使用也開始出現變化，可以粗分為兩類：一是建造人稱「市中之隱」、「市中山居」之類的草堂，也有人設置茶室；另一則是建造「借家」（裏借家）（＊），所謂的「房屋租賃經營」大行其道。

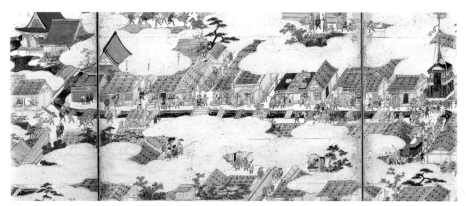

《上杉家舊藏本洛中洛外圖》 米澤市上杉博物館藏（16 世紀中葉）

公家、武士、商工業者、農民等町內住民朝氣勃勃的生活情景躍然紙上，充分反映出中世都市的發展。
這張圖描繪的是室町通從姊小路到四条一帶的樣貌。屋頂上有「卯建」，牆壁為土牆，大型的對外窗上
架有粗厚的格子窗櫺。圖中亦可見擺放商品的棚架，此棚架漸漸發展成後來的「啪嗒長凳」。中央偏右
之處繪有正在鋪設屋頂的町家。

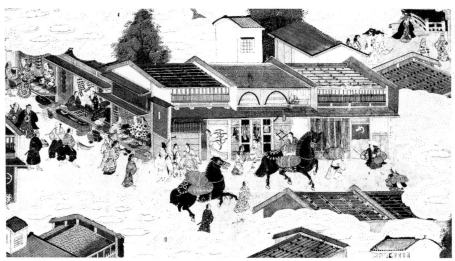

《池田家舊藏本洛中洛外圖》 林原美術館（17 世紀中葉）

江戶時代初期洛中生氣蓬勃的情景躍然紙上。町家鱗次櫛比，各具特色，除了鋪設瓦片的屋頂、卯建、
兩層樓建築（廚子二階），格子窗與建物立面的設計更是匠心獨具，很難相信這是京都的市街。不過到
了江戶中期，如此華麗的市街景象便突然消失了。

江戶時代

　　從戰國時代到江戶時代初期，京都的住居水準明顯提高。市街放眼望去盡是兩層或三層樓建築，其中甚至有加蓋了瞭望樓，方便登高望遠、觀賞祇園祭等活動的房子，町家種類豐富。屋頂也是樣式繁多，有的鋪設薄木板，有的鋪設瓦片；建築立面的設計也是匠心獨具。室內由店之間、台所和座敷構成，是標準的三室格局，不過也有些富裕人家極盡奢華之能事，大肆布置奧之間。此外，室內全面鋪設榻榻米，住居專用的町家「仕舞屋」也是出現在這個時期。

　　到了江戶中期，由於幕藩體制強化，町家被加以諸多限制，例如設計不得過於張揚，樓高不能超過兩樓，另外也禁止設置床之間、樓棚、付書院等座敷裝飾，前述活力蓬勃、充滿桃山時代華麗風格的京都市街驟然改變。此外，由於

和平的生活已深植京都人心中，町眾自訂的規則、制度所帶來的影響及於生活各個層面，包括町家的立面、街區的構成等都受到規範。

* 上無建物、也未規劃作任何用途的空地。
* 將建築妻側（山牆側）的壁面加高，並於其上加蓋屋頂而成。主要作爲防火之用。
* 出租用的房舍。

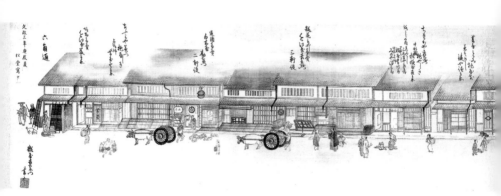

《近江屋油小路繪圖》

京都府綜合資料館所藏（1820 年江戶末期）

圖為油小路通從三条通到六角通的情景。屋頂皆鋪設瓦片，千本格子之外還有蟲籠窗，一樓成排的屋簷幾乎連成一直線，均一化的建物毗鄰而立，連綿不絕，與現代人印象中的「京町家」、「京都的市街」幾無二致。

京町家的完成

這段時期，由於已可生產價格低廉且易於施工的棧瓦（波形瓦），京都町家的屋頂幾乎都以棧瓦鋪設而成。人稱「鰻魚的睡床」、縱深細長的屋內，「店之間」、「台所」、「奧之間」等房間沿著「通廊」配置，店面一側設有「格子窗」、「出格子」和「啪嗒長凳」，低矮的廚子二階有灰泥塗製的「蟲籠窗」；町家面對道路而建，各家的屋簷排列成一直線等，現在我們看到的京町家與街區大約在十八世紀江戶中期時便已成形。

這一切當然要歸因於幕府和町眾訂下種種規則和限制，但除此之外，建材的規格化、標準化，加上依特定規格製作的建材的流通制度整備得宜，這才是京町家得以成形的主因。換言之，由於大力推動預製化建材，才使得大量建造均一化的町家成為可能。

棧瓦屋頂構成的市街風景

III章 變化中的京町家

明治時代

元治元年（一八六四）的禁門之變（蛤御門之變）讓京都大半市街燒成一片灰燼，北從一條通，一直到南邊的七條、東本願寺一帶的街區、社寺全都燃燒殆盡。

不久後，德川慶喜還政於天皇，明治時代揭開序幕。明治四年京都府頒布通知，允許建造三層、四層樓建築，不過本二階建築漸增，町家建築繼承江戶時代的工法，到了明治中期已經出現洗鍊而質優的町家，例如當時已經出現「貸木造」（*）樣式的屋簷。現在在西陣和室町一帶仍留有許多當時的町家。此外，從這個時期開始紛紛蓋起紅磚造的洋樓，京都的市街也漸漸「響起

兩層樓建築的發展「從廚子二階到本二階」

廚子二階
房屋僅靠道路一側稍微架高，多出來的閣樓空間用來置物，或當作從業員的房間使用。所謂的「蟲籠造」，指的就是有「蟲籠窗」（廚子二階上塗滿灰泥的粗厚格子窗）的建築式樣。

本二階
不僅房屋僅靠道路一側稍微架高，裡側也增設二樓，作為二階座敷使用，此即天花板挑高的本二階。明治時代後期以後，靠道路一側也架高為本二階，並開始在房屋正面裝設格子窗。

道路
將房屋靠道路一側架高，設廚子二階。

道路
將房屋靠裡面一側架高，設二階座敷。

道路
房屋全面架高，蓋成本二階樣式。

「文明開化之音」（*）。

大正時代

　　進入大正時代後，部分町家開始出現變化。拆掉出格子，窗戶安裝黃銅管製的格子窗櫺，壁板改貼花崗岩或磁磚，建具部分則以「東障子」（玻璃拉門）取代室內拉門，新潮時髦的町家登場。此外，住宅地向郊外擴展，隨著新的住居接連蓋起，家屋的構造也跟著大爲改變，平安時代以來一家挨著一家、連綿不絕的京町家開始產生變化。住居專用的「大塀造」町家就是在這段時期出現的。大塀造町家是一種建築式樣，面向道路一側築有高牆，入口和主屋間則設置了前庭，當時大多作爲醫生、學者、藝術家、富商等人退隱後的住所之用。

昭和到現在

　　一直到昭和十年左右都還有新的京町家陸續建成，除了少部分例外，在那之後就不再興建人稱「京町家」的木造建築了。原因之一，在於昭和二十五年制定的建築基準法中，將木造軸組工法的京町家認定爲「現有不符合資格的建築物」。從此之後大約有半個世紀，別說是蓋新的町家，就連從事町家修繕的木工和泥水匠等專門人員都減少了。

昭和三十年後高度經濟成長的浪潮來襲，也爲京町家帶來了變化。因景氣大好深受其惠的商業地帶，老舊的町家紛紛拆除改建大樓，或整修成「看板建築」，也就是只有外觀爲西式風格的建物。此外，當時流行在跑廊的水泥地上鋪設並架高地板，消除台所或座敷等房間與地板之間的高低落差。這種稱爲「東京台所」的風格受到主婦們壓倒性支持，短短的時間內便深入京都人的家中。配合新的生活樣式，京町家的設計和使用方式也跟著大幅改變，像是用合板覆蓋牆壁和天花板等等。

此外，一九八〇年後半到一九九〇年左右的泡沫經濟時期地價飛騰，連帶推升了固定資產稅和遺產稅，接連出現町家屋主爲了繳納高額稅金，不得不出售土地或家屋。像這樣各種因素交錯，町家快速地消失在京都的市街中，而長久以來井然有序的街區則見高樓大廈和公寓大樓日益增加。二〇〇〇年泡沫經濟破滅後，已經出售的土地上也很少再蓋新的建築，大部分的空地都成了投幣式停車場。

*屋簷的樣式。爲防止總二階町家的牆面受雨水侵蝕，將出桁架在腕木（用來支撐屋簷、突出於柱子的橫木）上，水平鋪設天花板，增加屋簷深度。
*來自俗諺「散切り頭を叩いてみれば、文明開化の音がする」（敲敲短髮腦袋瓜，文明開化一聲響），「散切り頭」指的是不梳成髮髻、剪短的頭髮，是明治初期流行的髮型，被視爲文明開化的象徵。

京町家變化之例　於《京町家的再生》展覽中展出

現存的京町家之中，有八成以上雖仍保有極具町家特色的外觀（如出格子、蟲籠窗等），但其中部分要素皆不復存在。

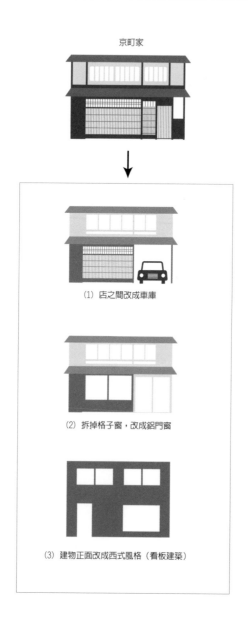

京町家

(1) 店之間改成車庫

(2) 拆掉格子窗，改成鋁門窗

(3) 建物正面改成西式風格（看板建築）

現代的課題——町家的保全與再生

◎ 為什麼町家逐年減少？

根據財團法人京都市景觀‧社區營造中心的調查，位於市中心（註）的京町家於一九九六年到二○○三年七年間減少了約百分之十三，之後仍以每年百分之二的比例下降，取而代之的是新型態的住宅、公寓大樓和商辦大樓。

京町家之所以逐年減少，可歸因於法律、技術和住民三大層面的問題。首先是法律面：

一、稅金等制度對於町家的保存沒有助益；

二、現行的建築基準法制定時，在耐震、防火等方面未將町家的構造與工法納入考量。

接著是技術面問題：

三、新建町家或修復舊町家所需的保養、管理等技術未能傳承下來；

四、町家用的木材或材料的流通制度不甚完備，所需材料取得困難；

此外還牽涉到住民的問題：

五、現代人較無「住居要代代傳承下去」的觀念；

六、無法適應多少有些不便的町家生活。

上述各因素交錯出現，使得町家數量逐年減少。

註：指上京、中京、下京、東山區區內，於明治後期規劃為市區的範圍。

◎ **強化住居與住民連帶感之「町家生活醍醐味」**

住宅為耐久財，只要保養、管理得宜，壽命（從建好到拆除）可達五十、甚至是一百年，但一般認為現在住宅的平均壽命只有二十五年左右。

蓋新屋需要大量資源與物力，拆除老舊建物則會製造出約一棟房子那麼多的垃圾。今日，大量生產、大量廢棄、大量耗費資源已被視為是全球暖化的主因，修繕和保養不但能延長住宅的壽命，也能有效節省能源與資源，應能成為永續循環型社會的模範。

對於已習慣近代舒適住居空間的現代人來說，京町家寒冷、昏暗又不方便，住起來並不舒服。然而只要配合季節更迭，在建具、日常用品和衣著上下功夫，京町家住起來也可以很舒適。像這樣住民積極與住居產生連結，這正是「町家生活醍醐味」所在，如此不但居住之樂與禮儀規矩等生活文化跟著萌芽，住居本身也會成為生活文化的載體，例如座敷、床之間等空間規範了住民的言行舉止，令人愛不釋手的日常用品則讓人生出愛物惜物之心。不僅如此，町家生活更孕育出如打掃家門、灑水去塵等對公領域的責任感，而推動祇園祭與地藏盆的最大力量——「連帶感與責任感」，亦即町的文化，也因而得以慢慢成形。

◎ **將町家的生活文化傳給下一個世代**

這幾年興起一股町家熱潮，町家的需求大增，資產價值也跟著提高。

138

儘管如此，仍有不少住民和屋主不清楚町家的價值。保全町家的重要課題之一，就是必需讓「町家的價值」廣為人知，保全町家，或使其再生，如此不但傳統技法得以傳承，也能促進木材等材料的流通市場活化。

現在有許多新型態的商用町家，僅保留町家外觀，內部則是完全不同的機能（如餐飲店）。這些商業設施引起大眾對町家的興趣，對於重新認識京都的生活文化，也扮演重要的窗口角色。此外，町家生活也相當受到年輕族群的喜愛。町家之所以受歡迎，即便多少和強調「與自然共存」等環境意識高漲有關，不過或許更是因為古老町家的設計之美與職人手藝，或是前人樂在生活的玩心與知性，讓大部分粉絲感到懷舊與愜意吧。

為了讓那份屬於個人的愜意感受慢慢轉化為對整個「町內」、甚至是對京都整體市街景觀的關心，實有必要讓更多人重新認識京町家的魅力與價值，繼承前人留下來的物質與精神文化，並傳承給下一個世代。

繼續住在京町家需面對的問題

京町家的住民有五成以上皆表示，房屋的耐震、防火以及保養和修繕費用是繼續住在町家必須面對的問題。

（2003 年度調查結果：財團法人京都市景觀‧社區營造中心）

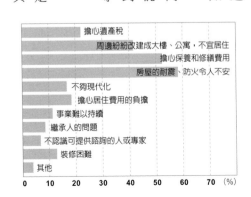

擔心遺產稅
周邊紛紛改建成大樓、公寓，不宜居住
擔心保養和修繕費用
房屋的耐震、防火令人不安
不夠現代化
擔心居住費用的負擔
事業難以持續
繼承人的問題
不認識可提供諮詢的人或專家
裝修困難
其他

0　10　20　30　40　50　60　70 (%)

【參考文獻】

《京町家・千年之路──都城生生不息之住居的原型》株式會社學藝出版社

《町家再生的技術與智慧──京町家的構造與整修入門》株式會社學藝出版社

《京町家的再生》光村推古書院株式會社

《京都的町家》株式會社河原書店

資料提供：財團法人京都市景觀・社區營造中心

【採訪協力】

木村家／帶屋捨松

紫織庵

下里家／surugaya 祇園下里

杉本家／奈良屋紀念杉本家保存會

秦家

仲家

長江家／袋屋

野口家／花洛庵

堀井家／大市

吉田家／無名舍

料理旅館白梅

（依五十音順序排列）

【轉載協力】

《京都百年 panorama 館》淡交社

《復甦的平安京》淡交社

《京都町家考》京都新聞社

《町祇園祭住居》思文閣

《京都的町家》島村昇鹿島出版會

〈復甦的平安京〉京都市

【資料・圖片協力】

京都市立藝術大學藝術資料館／年中行事繪卷模本

京都市歷史資料館／平安京復原模型

京都府綜合資料館／近江屋油小路繪圖

財團法人京都市景觀・社區營造中心

林原美術館／池田家舊藏本洛中洛外圖屏風

米澤市上杉博物館／上杉家舊藏本洛中洛外圖屏風

（依五十音順序排列）

【照片】

神崎順一

大道雪代

田口葉子

中田昭

宮野正喜

（依五十音順序排列）

日本再發現 010

京町家：京都町家的美感、設計與職人精神
京の町家案內：暮らしと意匠の美

國家圖書館出版品預行編目 (CIP) 資料

京町家：京都町家的美感、設計與職人精神 / 淡交社編集局編；蔡易伶譯. -- 初版. --
臺北市：健行文化出版：九歌發行, 2019.11
　面；　公分. -- (日本再發現；10)
譯自：京の町家案內：暮らしと意匠の美
ISBN 978-986-97668-7-6(平裝)
1. 建築藝術 2. 日本京都市
923.31　　108016087

著　　　者 —— 淡交社編集局
譯　　　者 —— 蔡易伶
責任編輯 —— 莊琬華
發 行 人 —— 蔡澤蘋
出　　版 —— 健行文化出版事業有限公司
　　　　　　台北市 105 八德路 3 段 12 巷 57 弄 40 號
　　　　　　電話／ 02-25776564・傳真／ 02-25789205
　　　　　　郵政劃撥／ 0112263-4
九歌文學網　www.chiuko.com.tw
印　　刷 —— 晨捷印製股份有限公司
法律顧問 —— 龍躍天律師・蕭雄淋律師・董安丹律師
發　　　行 —— 九歌出版社有限公司
　　　　　　台北市 105 八德路 3 段 12 巷 57 弄 40 號
　　　　　　電話／ 02-25776564・傳真／ 02-25789205
初　　版 —— 2019 年 11 月
定　　價 —— 350 元
書　　號 —— 0211010
Ｉ Ｓ Ｂ Ｎ —— 978-986-97668-7-6
（缺頁、破損或裝訂錯誤，請寄回本公司更換）

KYO NO MACHIYA ANNAI—KURASHI TO ISHO NO BI
Copyright ©TANKOSHA 2009
Original Japanese edition published in Japan in 2009 by Tankosha Publishing Co., Ltd.
Traditional Chinese translation rights arranged with Tankosha Publishing Co., Ltd. through
AMANN CO., LTD.